标志创意
与设计

U0368571

主　编／周　新　崔建成
　　　　杨　丽　刘玥言

清华大学出版社
北　京

内 容 简 介

本书一改传统教材编写的方法，侧重以具体案例为纲，强化创意思维培养，抓住当前学生的解读兴趣，设置了思考与练习栏目，满足学生的需要。

本书分为5章内容：标志设计概述、标志的故事、标志创意、标志与VI设计、标志设计实训。第1章概述了标志的概念、功能价值、设计原则、设计流程和构思；第2章重点列举了历届奥运会标志设计及一些著名企业标志的故事，并进行分析研究；第3章讲述了标志创意思维的方法，重点阐述了标志的创意与思维方式的关联性，包括图形、文字、形式、色彩；第4章重点阐述了标志在视觉识别系统中的特性及标志在VI设计应用中的变体设计；第5章则通过大量实训作业展示及训练，使读者掌握设计技能与技巧，从而提高其设计水平。

本书内容集笔者多年教学经验所得，并累积了大量的优秀实践案例。其内容深入浅出，逻辑性强，且紧跟时代要求，结构层次清晰，理论与实践并重，具有较强的实际操作性，有助于读者在短时期内提升标志创意与设计的水平和能力。本书具有一定的科研价值，且适用于高校设计专业的专科生、本科生、研究生以及广大设计爱好者阅读和使用。

图书在版编目（CIP）数据

标志创意与设计 / 周新等主编. —北京：清华大学出版社，2022.2（2023.7重印）
ISBN 978-7-302-59991-3

Ⅰ．①标… Ⅱ．①周… Ⅲ．①标志－设计－高等学校－教材 Ⅳ．①J524.4

中国版本图书馆CIP数据核字（2022）第015964号

责任编辑：邓　艳
封面设计：刘　超
版式设计：文森时代
责任校对：马军令
责任印制：杨　艳

出版发行：清华大学出版社
　　　　　网　　址：http://www.tup.com.cn，http://www.wqbook.com
　　　　　地　　址：北京清华大学学研大厦A座　　　　　　　邮　　编：100084
　　　　　社 总 机：010-83470000　　　　　　　　　　　　邮　　购：010-62786544
　　　　　投稿与读者服务：010-62776969，c-service@tup.tsinghua.edu.cn
　　　　　质量反馈：010-62772015，zhiliang@tup.tsinghua.edu.cn
印 装 者：三河市龙大印装有限公司
经　　销：全国新华书店
开　　本：210mm×285mm　　　　　**印　张**：8.5　　　　　**字　数**：189千字
版　　次：2022年3月第1版　　　　　　　　　　　　　　　**印　次**：2023年7月第3次印刷
定　　价：69.00元

产品编号：086181-01

前言

　　标志是通过二维图形符号向人们传递信息的，其独特之处在于方寸之地传达丰富的信息，可谓"方寸之间，气象万千"。由于标志功能与价值的不断攀升，标志设计作为一种独立的设计艺术，其经济与文化价值越来越被社会所认同，其自身的美学价值也逐渐被人们所认知。

　　本书一改传统教材编写的方法，侧重以具体案例为纲，强化创意思维培养，抓住当前学生的解读兴趣，设置了思考与练习栏目，满足学生的需要。该教材的全新形式在于契合新时代大学生对于网络与新媒体所表现的思维敏捷、知识面广、对直观形象敏感的特点，因此更多注重节奏紧凑与大信息量，又兼具可读性和观赏性。

　　该书分为5章内容：标志设计概述、标志的故事、标志创意、标志与VI设计、标志设计实训。开篇以简短的篇幅概述了标志的概念、功能价值、设计原则、设计流程和构思，然后通过列举一些著名标志的故事，进行分析研究，重点阐述标志的创意与思维方式的关联性。思维方式决定行为方式，进而决定一件事情的最终结果。常规的生活和特定的文化背景必然使人们的思维方式逐渐形成稳定性很强的固化状态，最终导致思维稳固和程式化，而如何摆脱固有的思维方式，则是在酝酿编写该教材之初就十分注重解决的问题。

　　标志不仅已经全面地进入了现代人生活的方方面面，而且在现代经济生活中扮演着重要的社会角色。面对激烈的市场竞争，标志已经超越传统位置成为表达企业理念与企业文化的载体，对企业营销战略的成败、企业形象的树立有着至关重要的作用。社会的发展进步，不仅为标志的应用开拓了广阔的前景，同时也推动了标志设计艺术自身的发展与变革。

　　本书力求以新的观点、新的思考去追寻传统沿袭，呼喊创新立意。我们所做的不仅仅是举例、提示、引导，同时也注重深层次的探究，力求扩展形式的内涵，丰富手法的处理。

　　本书由青岛科技大学的周新、崔建成及黄海学院的杨丽、刘玥言担任主编。笔者水平有限，书中难免存在疏漏与不足之处，恳请各位同仁和读者指正。

　　特别声明：书中引用的有关作品和图片仅供教学分析使用，版权归原作者所有，在此对他们表示感谢！

<div style="text-align: right">编　者</div>

第 1 章　标志设计概述

第 2 章　标志的故事

第 3 章　标志创意

81/

105/

129/

第 4 章　标志与 VI 设计

第 5 章　标志设计实训

参考文献

第 1 章 标志设计概述

　　随着时代的进步，标志作为一种特殊的视觉图形，不但在人们的生产、生活中无处不在，而且还影响着大至国家、社会，小至公司、个人的利益，并且这种影响力在不断地加深。例如，公共场所指示标志、交通标志、安全标志、操作标志等，对于指导人们进行有秩序的正常活动、确保生命财产安全具有直观、快捷的功效。店标、厂标、产品标志等商业用途标志对于创造经济效益、维护企业和消费者权益等具有重大实用价值和法律保障。各种国内外重大活动、社会上的各种类型团体甚至个人（图标、签名）几乎都有表明自己特征的标志，这些标志通过各种渠道发挥着沟通、交流以及宣传的作用，如图 1-1 和图 1-2 所示。

禁止直行和右转弯

环岛行驶

注意信号灯

步行

机动车行驶

停车

图 1-1　交通指示标志

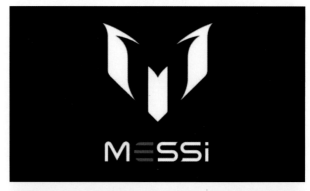

图 1-2　足球运动员梅西个人标志

1.1　标志的概念

符号是以信息传达为主要功能的图形，是带有一定的寓意、内涵的特殊图形，通过视觉传达的表现形式，直接或间接地将某种信息传达给接受者。

标志的读音是"biāo zhì"，其英文单词是"logo"，是一种标明事物特征的记号。美国哲学家查尔斯·桑德斯对符号给出如下定义：一个标志符号就是对某人、某企业来讲在某方面具备某种资格，能够代表某一事物的东西。我国的一些学者对标志的概念也有自身的理解。王凤仪（1989）认为，标志比语言文字的信息量更大、更及时、更准确、更生动，它是一种具有特定内容的视觉传达的图形符号，历来被人

们借以区别、辨认彼此事物。邱承德（2002）认为，生产厂家、文化组织、服务行业为使自己生产的物质或精神产品为人们所识别，创立声誉，扩大影响，就要为产品或集团组织设计一个特定符号，这种符号反映在商品上叫作"商标"，在非商品上就叫作"标志"或"符号"。吴国欣（2005）认为，标志是用一种特殊文字或图像组成的大众传播符号，以精练之形传达特定的含义和信息，是人们相互交流、传递信息的视觉语言。周海清（2004）认为，标志又叫作标徽，它以特定而明确的文字、图形、色彩来表示事物、代表事物，不仅对事物存在有单纯性的指示作用，还是对其目的、内容、性质、特征、精神等的总体表现。从上述专家对标志的定义中不难发现，标志具有识别性、形象性、传达性、符号性的特点，我们可以将标志的含义界定为由特定文字、图形和色彩构成的，具有特殊象征意义的大众传播符号。它的基本功能是沟通和传达信息。

国内比较统一的认识是，标志是指反映事物特征并易于区别于其他事物的外部符号的图形、文字、色彩等，用来表示事物、象征事物，同时表达出事物、对象等抽象的精神内容。企业及产品的商标、会议的会徽、活动的标识、指示符号、个人标记都可统称为标志。一个完整的标志包括名称、图形、色彩三部分，如图1-3～图1-6所示。

图1-3　韩亚航空公司标志

图1-4　腾讯QQ标志

图1-5　2008北京奥林匹克运动会标志

图1-6　第三十四届世界体操锦标赛会徽

从标志的概念能分解出三层含义：标志是一种象征艺术，代表着某一种特定的事物；也是一种图形传播的视觉符号；同时还具有强烈的信息传达功能。

（1）标志是一种象征艺术。例如，中国联通标志（见图1-7）是从中国古代吉祥图形"盘长"

纹样演变而来，取意"源远流长，生生不息"之意。迂回往复的线条象征着现代通信网络，寓意着信息社会中联通公司的通信事业井然有序而又顺达畅通，同时也象征着联通公司的事业无穷无尽、地久天长。

　第1章　标志设计概述 ◆◆

图 1-7　联通公司标志

（2）标志是图形传播的视觉符号。这个图形符号可以是图片、图画，也可以是文字。例如，LG 公司的标志（见图 1-8）是一张微笑的脸，在一个实体的圆形里面反白的"L"字母构成人的鼻子，"G"以 3/4 的圆构成脸的轮廓，画龙点睛之笔便是笑脸上的这个小圆点眼睛，完美的点、线、面构成。作为韩国电子产业的先锋形象，这种笑脸标志体现了未来、青春、概念。"L"和"G"两个字母整合在一起，象征着 LG 公司以人为本的经营理念，同时可爱的笑脸能满足顾客的需求。

图 1-8　LG 公司标志

图 1-9　凤凰卫视标志

（3）标志还具有信息传达功能。例如，凤凰卫视的标志（见图 1-9）在外形上是两只凤凰，用喜相逢的结构形式旋转在一起，体现出美好的形式感与和谐的韵律感。凤凰卫视想利用这个标志传播这样一个信息——凤凰台继承了深厚的文化基础，同时兼具现代传媒高效、广泛的特点，这些特点通过标志本身由一点向周边辐射的形式来表现。

标志的信息传达功能是标志的本质属性，即标志存在的意义就是要通过外在的图形形式来传达某种信息、表达某种情感、代表某种事物、寓意某种信息。如果设计的标志不能够明确、准确地传达被设计事物的内涵信息，便是失败的设计。

需要说明的是，标志的这三种属性不是孤立存在的，而是相互交织在一起的。已经注册的标志，在其下方或者两侧有"注册商标"的字样，或者是一个加圈的英文字母，R 即英文"register"（注册登记）的缩写，如图 1-10 所示。

图 1-10　蒙牛企业注册标志

1.2 标志的功能价值

随着"读图"时代的到来,标志以简洁、独特、易识别的图形符号传达着特定的含义和综合信息,成为人们相互交流和传递信息、沟通情感、表达愿望的视觉语言。特别是在注重品牌效能与品质的今天,标志发挥着重要的作用。

标志最主要的功能是以其简洁、醒目、美观的图形符号传递信息。标志是增强识别、强化广告性、宣传形象、树立品牌、传达信息、表达文化的工具和手段。华为、可口可乐、百事可乐、奔驰、雀巢等知名品牌都以其独特的标志形象深入人心。

经过精心设计而又具有高度实用性和艺术性的标志,广泛应用于社会的各个领域,准确地传达着良好信息并影响着受众的消费行为,发挥着不可替代的巨大作用

和影响力,拥有着无穷的效力。随着人类社会的发展,人们的思维活动、社会活动日趋复杂化,标志图形也变得丰富多样。世界上有超过 5000 种语言,交流的障碍与不便可想而知,而人们学会了充分借助图形符号与标志缩短距离。因此,机场、车站、医院、宾馆等公共场所的识别符号和标志的统一化就显得极为重要。

1.2.1 区分商品

标志能够表述某种组织、某项活动或某企业品牌的性质、服务和宗旨。标志通过图形、色彩等综合设计,告知观者它代表或象征了什么行业、什么品牌、什么宗旨等。

标志作为一种视觉识别符号,能有效区别各种品牌给消费者的印象。也就是说,它能够表述出个性特点,使其从众多同类产品的标志中被区别出来。在现代社会中,生产经营同一种商品的企业很多,同类的活动也很多。企业为了表明"我是谁",使用易辨认和记忆,且含义深刻、造型优美、特征鲜明的图形符号把自己与他人区别开来,避免因相互雷同而产生混淆错觉,做到令人一眼即可识别,甚至过目不忘,如图 1-11 ～图 1-13 所示。

图 1-11 凯迪拉克汽车标志

图 1-12 标致汽车标志

图 1-13 福特汽车标志

在当今大生产的时代里，市场上的商品花色、品种繁多。在商品的海洋里，消费者只能根据不同的标志区别同类商品的不同品牌和不同生产厂家，并以此进行比较与选择。商业企业在经营商品时，有的也用自己的标志表示各自的经营特色。标志的这种作用是其取得法律保护的主要依据，在国际贸易中，这种作用也得到了普遍的认可。

1.2.2 树立形象

标志是现代经济的产物，它不同于古代的印记。现代标志承载着企业的无形资产，是企业综合信息传递的媒介。对于企业而言，不仅要表明"我是谁"，还要说明"我怎么样"。标志通过在不同场合、不同载体的反复出现，使人们在看到标志的同时，就能自然联想到产品的内在品质、包装装潢、售后服务质量，以及企业为提高产品质量、降低成本、提供优质服务、进行广告宣传所付出的一切代价，还包括企业积极参与社会公共事业、建立良好的公共关系等内容，从而对企业产生认同。标志由此成为企业信誉的象征，是企业树立良好形象、占领市场的重要营销竞争手段。

可口可乐欧洲太平洋集团公司前总裁乔戈斯曾经说："可口可乐成功的原因很简单，许多制造商只热衷于为消费者提供产品，而大多数消费者则需要产品的牌子。请记住，一听可口可乐不只是饮料，它还是一个朋友。"图1-14为可口可乐公司的标志。

图1-14 可口可乐公司标志

1.2.3 品牌价值

如今的社会，享用名牌似乎成为身份的象征、地位的体现和个人魅力的表现，这就使标志有了某种精神的力量，这种精神力量代表着品牌的价值。

名牌价值是无形资产，无形资产的价值远远高于企业的有形资产价值和年销售额。"可口可乐""百事可乐"的品牌价值都达到上百亿美元。标志在各个国家都受到法律的保护，从这个意义上说，名牌标志是企业的无价之宝，丝毫也不为过。

《福布斯》（Forbes）公布的2020年全球品牌价值榜中（见图1-15），苹果以2412亿美元登顶，华为仍然是唯一一家入围的中国企业。谷歌、微软、亚马逊、Facebook跻身前五。《福布斯》每年都会在全球考察超过200个国际品牌并筛选出100个最具价值的品牌。2020年的榜单显示，100个大品牌来自15个国家（或地区），超过50个品牌所属公司位于美国。其他上榜品牌较多的来自德国（10个）、法国（9个）、日本（6个）、瑞士（5个）。科技行业上榜品牌最多，有20家公司的品牌上榜；金融服务业有14个上榜品牌；汽车行业有11个上榜品牌；零售业有8个上榜品牌。苹果连续第11年占据品牌榜榜首。

2020 全球品牌价值 100 强			
排 名	品 牌	品牌价值 / 亿美元	行 业
1	苹果	2413	科技
2	谷歌	2075	科技
3	微软	1629	科技
4	亚马逊	1354	科技
5	Facebook	703	科技
6	可口可乐	644	饮料
7	迪士尼	613	休闲
8	三星	504	科技
9	路易威登	472	奢侈品
10	麦当劳	461	餐饮

图 1-15 2020 年《福布斯》全球品牌价值排行榜

美国可口可乐公司的一位经理说，即使可口可乐工厂一夜之间被毁坏殆尽，公司也能凭借"可口可乐"标志的声誉从银行立即贷款重建工厂。可见，对拥有名牌标志的企业来说，标志就是企业发展的一种依托与保证，是一笔巨大的无形资产。当然，标志的价值需要长期的积累。名牌的核心是良好的品质和质量，良好的服务以及社会信誉、社会形象，而这些都需要靠长期努力坚持才能形成。

1.2.4 美化产品

标志作为企业和产品形象的象征，它用无声的具有美感的图形语言宣传着产品的质量与特色。标志设计的好坏直接影响企业和产品的信誉度。成功的标志不仅代表了产品本身，也增强了产品的魅力；相反，设计拙劣、粗糙难看的标志会引起消费者对产品质量的怀疑，降低产品在其心中的信誉度，从而不利于企业发展。

著名的香奈儿（CHANEL）的标志以简约明快的图形和相得益彰的字体搭配给人以典雅、高贵之感。香奈儿于 1913 年由创始人加布里埃·可可·香奈儿（Gabrielle Chanel）在法国巴黎创立，其标志是由两个背向的"C"重叠而成，图形平衡对称，充满温文尔雅、端庄聪慧之气，如图 1-16 和图 1-17 所示。香奈儿的产品种类繁多，有服装、珠宝饰品及其配件、化妆品、香水，每一种产品都闻名遐迩，特别是它的香水与时装。香奈儿时装善于突破传统，永远有着高雅、简洁、精美的风格。每个女人在香奈儿的世界里总能找到适合自己的东西。在欧美上流女性社会中甚至流传着一句话："当你找不到合适的服装时，就穿香奈儿套装。"

图 1-16　香奈儿（CHANEL）标志　　　　　　　图 1-17　香奈儿（CHANEL）标志旗下品牌产品

Puffs 是宝洁（P&G）公司的面巾纸品牌。为了应对广大消费者对盒装面巾纸质量的要求，宝洁于 1960 年以创新技术研发出更柔软、更细致的 Puffs 面巾纸，满足了消费者的需求，热卖至今已经五十余年，是美国比较畅销的面巾纸品牌。2012 年 5 月，Puffs 推出了新的标志和新的包装，包装设计时考虑了更多在产品使用上的便利，如图 1-18 和图 1-19 所示。鲜明生动的标志形象应该具备视觉冲击力，鲜明、醒目，给人留下深刻印象。视觉表现感染力越强，人们的记忆就越深刻，标志就越容易被识别。标志的易于识别性在生活上也给人们带来了便利，如交通安全标志、警示警告标志、生活提示标志、食品检验标志等，可以帮助人们有序而放心地生活。在超市、商场购物时，醒目的标志图形也能让购物变得方便、快捷。

旧　新

图 1-18　Puffs 新旧标志

图 1-19　Puffs 面巾纸品牌新包装

标志的特殊性质和作用决定了标志在形式上具有高度的识别性与独特性，以特有的视觉印记让人们认识并记住，因此它不允许有丝毫的雷同，但是市场上仍然会出现形态相似的标志，易让人产生误解。

例如，中国的奇瑞汽车标志和日产的英菲尼迪汽车标志在图形识别上有相似之处，见图1-20。虽然我们支持民族产业，但是标志较为相似，既不能帮助我们提高销售的数量，还容易造成企业形象的混淆与错觉，所以不仅要提高核心技术和产品质量，还要增强企业自身的品牌形象。

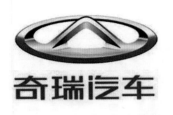

图 1-20 奇瑞汽车标志和英菲尼迪汽车标志

综上所述，标志在社会生活中发挥区分商品、树立形象、提高品牌价值、美化产品的重要作用。社会活动中的生产、消费、交流、分配的每一个环节，缺乏标志的沟通都会显得晦涩。标志是传递信息的载体，通过社会化传播具有了广告的职能，便于对内和对外交流，所以商品标志一定要具备好认、好读、好记、好看的特点。标志设计得当，有助于企业树立品牌形象，没有品牌支撑的标志或者与人雷同的标志无法从心理层面上给予质量保证，也无法建立产品的信誉。

1.3 标志创意的原则

标志的本质是信息传播，这是现代的标志设计的核心。标志的设计创意应该从信息入手，从功能需要出发。设计者需要明确所设计的标志要表达出的含义是什么，需要告诉大家的是什么，而不是把形式作为设计的唯一出发点。要把握标志所要传播的信息要素，并通过最佳视觉元素的编排达到传达信息的目的，从而使受众在视觉及心理上产生特定的感受与联想。这是标志设计的内容与任务。

在设计一个标志时，我们或许会认为创意是最重要的，但事实上，有些基本原则比创意更重要，这些原则对于日后设计一个成功的标志是必不可少的。之所以说一个成功的标志不仅仅需要创意或技巧，是因为标志最终要配合各种场合，它无论用在什么地方，都必须达到一个预期的目标，让人们注意或接受。这可以说是一个难以平衡的过程，但无论如何，都要尽可能地做到这一点。在设计标志的整个过程中，需要考虑的就是如何让标志发挥作用。总体而言，在标志创意的过程中应该把握以下原则。

1.3.1　独特

在标志设计中，有的人喜欢造型简单的，这得到了大部分人的认可；而有的人则认为在简单中可适当复杂，这要取决于实际的用途。不论简单或复杂，需要把握一点：标志需要具备的特质是独特。没有哪个企业甘愿平凡，大多数企业都在竭尽所能地建立自己独特的企业文化和市场经营特色，所以在设计标志时必须深思熟虑。

独特性是标志设计的最基本要求。标志的形式法则和特殊性就是具备各自独特的个性，不允许丝毫的雷同。这就要求标志的设计必须做到独特、别致，追求创造与众不同的视觉感受，给人留下深刻的印象。因此标志设计最基本的要求就是要能区别于现有的标志，尽量避免与各种各样已经注册、已经使用的现有标志在名称和图形上雷同。只有富于创造性、具备自身特色的标志才有生命力。个性特色越鲜明的标志，视觉表现的感染力就越强。

DC漫画（DC Comics）是美国的一家漫画出版公司，其公司创造了众多耳熟能详的漫画角色，包括超人、蝙蝠侠、神奇女侠、闪电侠等。DC娱乐公司又是时代华纳所拥有的华纳兄弟的子公司。DC漫画标志采用了翻页的创意，标志上字母"D"翻卷开来露出了藏在下面的字母"C"，在应用中结合了不同的漫画故事进行标志的变化，故事性和延展性都极强。该标志由世界最大的形象识别与策略设计顾问公司——朗涛品牌咨询公司（Landor Associates）设计，如图1-21和图1-22所示。

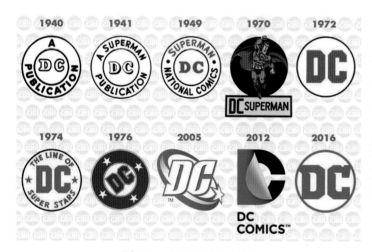

图 1-21　DC 漫画标志变化

图 1-22　DC 漫画新标志延展设计

1.3.2　醒目

醒目的设计是所有标志希望达到的视觉效果。优秀的标志能够吸引人，给人以较强的视觉冲击力。因为只有引起人的注意，才能使标志所要传达的信息对人产生影响。在标志设计中，注重对比、强调视觉形象的鲜明与生动，这是产生醒目性的重要形式要素。特别是公共性标志设计，不要求在常规环境中具有较强的视觉冲击力，而是要求能在特殊环境中（如雾天、夜晚、山地）保持较高的视觉敏感度。商标设计也要求在各种不同的应用中都能保持良好的商业视觉形象，使商标无论是在商品的包装上，还是在各类媒体的宣传中，均可起到突出品牌的积极作用。

1.3.3　易记

标志要易于识别、记忆和传播。这并不是说简单化，而是指以少胜多、立意深刻、形象明显、雅俗共赏。通俗性强的标志具有公众认同面大、亲切感强等特点。对于商标而言，一个易记的商标形象首先要有一

个与众不同的响亮、动听的商标名称，以好的商标名称为基础，综合考虑商标的特点，选择最佳方案，再进行具体的图形设计。一个好的商品名称不仅影响商品在市场上的流通和传播，还决定着设计者的整个设计过程和最后的效果。对商标设计还应追求品牌名称响亮、动听、顺口，造型简洁、明晰、易于识别的效果，使商标在听觉和视觉上都具有通俗、易记的个性特征。

小天使行动基金是中国青少年发展基金会希望工程基金的组成部分。英文名称为 little angels action fund，简称 LAA。LAA 同时也代表着"love，action，all"，即"爱心，行动，和谐"。LAA 标志（见图 1-23）采用类似儿童涂鸦的手法，演绎了一个具有全新含义的小天使行动基金的标志。特殊的表现形式使其具有非凡的亲和力，用三个具象的图形传达出小天使行动基金深层次的含义与宗旨。

L：love，心形代表爱，基金会需要对青少年慈善事业怀有慈善之心。

A：action，手代表行动，用行动给予孩子真正的帮助。

A：all，圆形代表和谐，播下爱心的种子，通过我们的实际行动，让每一个孩子都生活在同一片美好蓝天下，共建和谐家园。

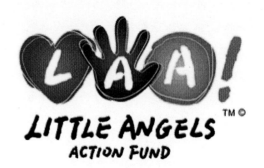

图 1-23　little angels action fund 标志

2010 年温哥华冬奥会会徽（见图 1-24）主体为五块矩形色块组成的张开双臂的抽象人形，下方是"vancouver 2010"字样和奥运五环。主体形象的设计灵感来源于加拿大北部地区土著民族因纽特人的巨型石刻，这些被雕刻并叠放成人形的巨石常被用作路标和纪念物。人形的主体形象被命名为"伊拉纳克"，在因纽特语中意为"朋友"。绿色、深蓝与天蓝代表温哥华沿海地区的森林、山区与群岛，红色是加拿大国家标志枫叶的颜色，金色代表温哥华的夕阳胜景。整个人形体现了"友谊、热情、力量、视野和团队精神"。

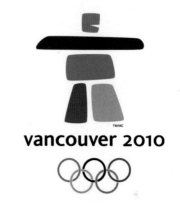

图 1-24　2010 年温哥华冬季奥运会会徽

1.4　标志设计的流程和构思

设计师设计出让客户满意、让消费大众满意、让设计同行满意的标志作品，需要经过一系列的工作程序，包括项目主题分析—概念形象化—艺术处理—计算机制图阶段—正稿深入制作阶段—视觉调整—创意说明等。成功的标志要经过严格的设计程序，在进行标志设计前必须做大量的准备工作，这些前期工作将直接影响标志设计的成功与否。

1.4.1 项目主题分析和信息资料调查收集

主题也称作主题思想，通常是指文艺作品中所蕴含的中心思想，也是作品内容的主体和核心。设计主题则是指设计委托方对设计作品预期题材的宏观规定，是设计要求的最核心的要素。设计主题通常具有文化性，与美好愿景以及事物发展的新趋势相融合。标志设计主要有邀请设计、征集投稿两种，不论哪种均可被看成接受任务。在接受任务之前，设计者必须了解清楚服务对象的基本情况信息，了解设计的背景及原因、内容和要求等。了解设计标志的属性是为了确定是发挥传播功能，还是发挥识别功能、象征性功能，或者是发挥记忆功能等。明确标志内涵理念和受众对象，清楚地认识到设计的作品是为企业、组织、社团设计的标志，还是需要改进的标志，设计之前必须有明确的目标。明确的目标必须具有准确的定位，只有标志设计定位准确，设计思维、造型要素构建才能合情合理。没有准确定位的设计只是表面文章，没有长久的生命力。

市场调查和资料收集是设计师对生活的认知和感受阶段，是在观察的基础上培养感情，为现实生活所感动，从而为进入设计思考做准备。市场调查和资料收集是自觉体验生活、对生活有意识的感悟过程。充分的体验和感受有利于激活设计师头脑中储存的设计资料，从中发现新的设计构思，做到标新立异。作为设计师，必须掌握大量的第一手资料，只有充分掌握资料，才能为设计思维和艺术想象提供基础。高尔基说："主题是从作者经验中产生，由生活暗示给他的一种思想。"设计概念就是高尔基所说的主题，大量的市场调查和资料收集就是为了设计概念这个设计主题而产生的。收集资料的过程既是设计师感受设计对象、认知设计对象的过程，又是设计师主动接受设计信息刺激、培养设计情感的过程。设计师离开了对于生活的观察和体验，就无法进行艺术想象和创造。用广告设计大师乔治·葛里宾的话说，收集资料的过程是广泛地阅读人生的过程，由此可见收集资料的重要性。

在了解设计的背景原因、内容要求之后，就要有针对性地多途径了解和获得有关项目的资料信息，并多角度、多层次地将这些信息资料进行综合、比较、整理、归纳和提炼，为标志设计的创意与表现提供充分的依据。同时还可以通过互联网等去查找信息、获得资料。有了丰富的信息资料作为基础，设计师的设计思路就会比较清晰，就可以多方位地寻求设计的可能性，准确地把握设计的方向。

与其他的设计一样，标志设计也需要大量的前期调研。标志设计不仅仅是一个图形或文字的组合，它是依据企业的构成结构、行业类别、经营理念，而为企业制定的标准视觉符号。不同的标志设计项目有着不同的调研内容及其方法，在为企业设计标志时，设计师的调研可以从以下几个方面循序渐进地开展。

（1）调查赋予标志的事物的性质和特征。进行标志设计必须调查清楚要赋予标志的事物的性质和特征，了解得越清楚，越能区别其个性，挖掘其内在的功能特点、文化品位或思想内涵。如果是商品，必须清楚该商品的品质、特性、产地、类型、功能、在市场细分中的地位、覆盖率等；如果是公益性项目，必须清楚该项目的具体内容和社会意义；如果是一项群众文化活动，必须清楚这项活动的特点、范围、地区等内容；如果是导向性标志，还必须清楚区域内的分布图、人流、车流特点。

（2）调查委托方的基本情况。对于委托单位的性质、历史和特点也需要有一个大体了解。如果是企业，就需要了解该企业的文化、价值理念；如果是非营利性组织，就需要了解该组织的性质、主要任务和目的。

（3）调查相关地区和企业。事物的特点在比较之中才能体现出来，为此还需要了解与此相关的地区和企业，了解它们的产品和基本情况。

（4）调查标志物的受众情况。标志物最终不是给委托方看的，而是给标志物所指向的受众看的。因此，必须了解这些受众的特点、年龄、性别、受教育程度、收入、社会地位、所在地区等。了解他们的喜好等心理特点。例如，儿童容易接受卡通等方式，年轻人容易接受快节奏、健康向上的方式，白领、知识分子容易接受富有哲理、含义深刻的表述，老人容易接受较慢的节奏和怀旧等方式。

总体来说，标志设计前需要进行调查，通过调查获得有关信息资料作为设计的依据和创意的出发点。调查内容大致总结以下几个方面。

（1）企业性质、规模、历史、地理环境。

（2）产品的特性、用途、价格、工艺流程。

（3）企业的生产能力、设备、人员情况。

（4）产品销售区域、市场占有率。

（5）产品销售对象的年龄、性别、职业、风俗习惯。

（6）同类产品竞争对手的规模、生产能力、市场占有率、价格等情况。

（7）企业远景规划、预期目标等。

（8）如果是非商业性标志，要了解同类标志的历史和现状，要了解设计标志的目的和要求，要考虑标志的延续和发展，其他调查内容同上。

1.4.2 创意与草图

通过前期的市场调查与研究，我们知道标志的设计有相应的目的与要求，承载着艰巨的市场任务。标志的优秀创意能够赋予品牌精神与个性，为品牌树立良好的形象，也能因此而带来良好的市场效果。在创作草图之前，首先要进行头脑风暴，对项目主体进行创意联想。创意，首先需要围绕主题进行放射性思考，对主题进行全方位的剖析，寻找最佳创作原点，围绕这一原点进行造型与表现的处理。这种标志创意过程类似"量体裁衣"，使标志创意紧扣主题，因而具有唯一性、持久性。

在设计主题确定后，标志的造型要素、表现形式和构成原理才能逐步展开。不重视主题的选择，随意性和主观性的做法都会使设计事倍功半，即使图形本身特别美，也只不过是装饰而已，如果不能体现出企业的精神内涵，不符合企业的实际情况，这样的标志不可能会有长久的生命力。

标志设计的创意并不是"胡思乱想"，它是一个条理清晰的思维过程，是以设计项目本身的特点与性质为灵感来源的思考过程。在视觉传媒信息高度发达的今天，创意好的标志能以方寸之图从铺天盖地的视觉信息中脱颖而出，充当企业、个人、社会和团体的形象大使。所以调查结果还需要提炼和精简，也许是外形、功能、生产流程，也许是地理环境、远景规划，也许是消费者的喜好、偏见乃至怒骂，都可能触发设计者的灵感。灵感不是凭空产生的，一是靠调查研究信息资料的提炼浓缩；二是靠平时大量知识的积累，包括美学、语言学、市场学、经济学、营销学、心理学等多方面的相关知识；三是靠熟练多变的艺术表现技巧，没有高超的技巧就不可能准确地表达设计者的创意。

草图是把抽象思维活动具体化的一个重要阶段。标志设计不同于艺术创作。艺术创作是一种自我表现的过程，艺术家在进行创作时可以把个人对生活和自然的感受，以及个人的情感通过艺术创作手法表现出来。而标志设计的表现则受到很多限制，包括设计委托方、消费者和技术条件等限制因素。在设计过程中，为了综合体现各方面的要求，标志设计最好能从具象表现、抽象表现、综合表现等多种表现形式及思路中画出大量草图，然后从中筛选、深化，提炼出较好的设计作品进行提案。

1.4.3 构思过程

新颖独特的创意是标志成功的关键，设计师在开始构思表达主题之前，必须对标志进行构思定位。构思的过程是一个展开思路的过程，也是一个把感受和概念提炼和凝固的过程。标志的创意有别于一般的艺术创作，它直接与企业和商品相联系，具有明确的商业目的。在设计一个企业标志之前，设计者一定会用很多的时间去了解这个企业的背景和企业文化以及国内外比较知名的同类企业。这其中还有委托者的意图、要求，有商品销售的心理因素，有民情风俗，还有竞争性，如果是新开发的产品，还要有独创性等，如果是老牌公司或商品，可能还会有经营历史悠久等因素制约。

一个优秀的标志必须要有好的创意，好的创意必定来自对主题本身的挖掘。因此，只有牢牢把握好主题，展开辐射式的思维，才能找到最佳的定位点，而创意就是这个"点"。

1.4.4 案例分析——贵州出版传媒股份有限公司征集的标志

1．标志的征稿要求

（1）构思新颖、形象大气，体现本集团立足西南、放眼全球的眼光。

（2）图案简洁、赋予新意。

（3）logo中的文字部分须包括中文和英文两部分，中、英文分别为：贵州出版传媒股份有限公司，Guizhou Publishing and Media Co.，Ltd。

（4）用色沉稳，突出"贵州""出版""传媒"等要素。

2．类型属性

在这个实例中，标志设计的类型属性已经清楚，具体如下。

（1）该标志是该出版传媒有限公司的企业徽标。

（2）该标志设计要突出"贵州""出版""传媒"等要素，不难分析出，选定标志的属性，首先在于传播，其次在于识别。

（3）该标志设计要体现出本集团立足西南、放眼全球的眼光。坚持本土特色，走向国际的价值理念，不仅清楚地表明了受众的范围，重点是国内外对于民族文化感兴趣的作者和读者。

贵州出版传媒股份有限公司的标志设计也是通过前期调研，提炼出概念，寻找与概念相匹配的形象元素，通过多个草图绘制过程（如图1-25所示），最后把概念转化为图形。

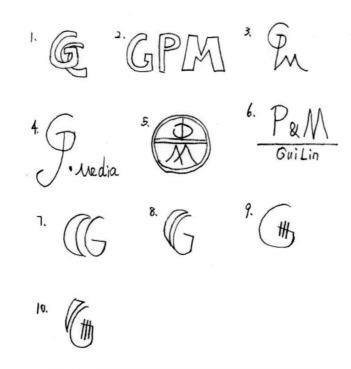

图1-25　贵州出版传媒股份有限公司的草图绘制过程

贵州出版传媒股份有限公司标志的设计者最初也制作了三个草案，如图1-26所示，这三个草案各有特色。第一个草案干净利落，比较国际化；第二个草案采用中国印章图形，其中PM的字母组合又酷似贵州的"贵"字；最终被选中的是第三个草案，该草案中芦笙表现的贵州特点最鲜明，而且又十分简洁。鉴于该出版社是省属出版社，只要文字明确标注，受众就会明确其地位和特点，因此设计者决定采取用芦笙表示企业名字的具象表现形式。

因此，设计者要能从具象表现、抽象表现、文字表现等思路出发，画出大量草图，然后从中筛选、深化。设计者一开始不能将自己框在某一种表现技法之中，还应结合摄影、手绘、剪纸、木刻等多种艺术表现效果加以尝试。

 干净，形态看上去舒服，
较国际化

 中国印章元素，P和M以
及中间一横组合在一起，
像"贵"字

 中间三竖是简化的芦笙，
看上去更简洁

图 1-26　草图筛选

　　同时，设计者还需要初步确定标志的表现形式。例如对于企业用户，设计者通常会使用抽象标志，通过象征、联想、借喻的手法，表达企业的价值和文化理念。对于具有知名品牌的企业，可以以产品的外观造型作为具象标志表达；对于大型企业和知名度高的企业，适合采用文字标志，如以企业名称的首字母或者首字做标志；对于中小型企业，常常使用字母与图案组合、具象标志和抽象标志结合的方式表现，兼顾文字说明和图案表现的优点。

　　在贵州出版传媒股份有限公司标志设计实例中，设计者最终将征稿方的要求、西南的文化特点通过设计元素优化表现出来，如图 1-27 所示。

贵州出版传媒股份有限公司
Guizhou Publishing and Media Co.,Ltd

图 1-27　贵州出版传媒股份有限公司草图的优化与调整

　　针对一个放眼全球、立足西南、以出版传媒为主的企业，结合其他同行企业的标志设计，标志的设计思路可以概括如下。

　　（1）简洁明了，让人一眼能与其他标志区分开来。

　　（2）概括公司特色，同时将地域特色融入其中。

　　（3）有一定的含义。

（4）作为一家大型公司，色调方面以沉稳大气为主。

（5）要易于传播。

这个阶段需要设计者冷静下来重新整理、审视前面所绘制的草图方案，从众多草图中选出几个重点草图稿做进一步发展，或继续深化调整，或将几个方案的优点组合起来考虑，或对关键部分进行局部的删减调整。

以上都是标志设计的重要步骤，调查结果的分析可以帮助设计者提炼出标志的基本结构类型、色彩取向，找出标志设计的方向。设计者在整理调查材料时，列出标志所要体现的精神和特点，使设计工作有的放矢，而不是对文字、图形的无目的组合。调查应尽力做到全面、完整，因为每一项相关的内容都有可能激发出设计者的设计灵感，要通过这些设计灵感，提取概念元素，进入后面的构思。

1.4.5 成功案例——同济大学百年校庆标志

通过对典型标志的深入剖析，可以探求设计思维的轨迹，找寻标志设计的规律与方法。分析案例应着重从设计要求、背景资料、概念元素提炼、图形元素的挖掘等几个方面入手。

从中华人民共和国成立初期的国旗、国徽到香港、澳门特别行政区区旗、区徽的设计，均是采取向社会公开征集方案的方式进行的，目前政府事务和社会上商业性的设计征集，基本上都是采取这种方式。公开征集的目的是希望在最大的范围内获得最理想的设计方案。2007年5月20日是同济大学建校100周年华诞，该校于2005年12月面向社会征集百年校庆标志。任何设计师当有意投稿时，就意味着接受了设计任务，进入设计阶段。

1．基本要求

根据设计流程，设计开始后应首先对设计背景及原因、要求有所了解。举办方征集时提出了以下设计要求，这些都是标志设计的一些基本要求。

（1）属性：能体现"同舟共济，自强不息"的精神。

（2）标识性：个性鲜明，易于记忆，体现百年同济特色。

（3）艺术性：简洁明快，既深刻又通俗，符合审美要求。

（4）实用性：简单而不失精贵，便于运用各种工艺手段生产和制作。

2．调研

了解了基本的设计要求后，调研可以围绕以下两个方面进行。

（1）同济大学的办学历史、校训、办学理念等，提取标志应该传达的精神内涵。

①同心同德同舟共济，济人济事济天下。

②同济大学是百年名校，百年同济，彪炳史册。学校旨在通过校庆活动总结百年同济的发展文脉，挖掘百年同济的历史积淀，继承百年同济的优良传统，弘扬百年同济的奋斗精神。展望远景，迎接挑战，齐心协力，再创辉煌。

③标志作为一种载体，将贯穿校庆所有庆祝活动，传达一种喜庆气氛，通过标志特有而明确的形象让人对百年同济留下深刻的印象。

（2）了解其他学校校庆标志，剖析其形、意、色。

通过以上一些工作，我们的思路基本明确，构思即将围绕以下几点开展。

（1）为了表现"同心同德同舟共济，济人济事济天下"及"同舟共济，自强不息"的精神内涵，同济大学现有标志"龙舟"与"奋力划桨的三人"是重要的图形元素，要加以应用，同时也有利于信息传达的统一性。

（2）体现通俗，围绕"喜庆"活动可以利用红色及"锣鼓""飘带"等图形元素。

（3）易于识别、记忆，要强调"同济""百"或"100"。

标志中以垂直的阿拉伯数字"100""龙舟""奋力划桨的三人"——三种元素构成了同济大学百年校庆标志的主体。其中，"100"代表建校100周年，原校徽中的三人划船造型完美，"龙舟"与"奋力划桨的三人"的组合造型将其完整保留应用于"百"字之上，与原校徽形象统一，形象保持关联，强化

了精神理念，用以诠释"同舟共济，自强不息"的同济精神。红色表示喜庆，在视觉形象上与学校标志保持关联。标志简洁庄重，体现了百年名校的厚重和博大，以红色为基调渲染百年校庆的喜庆气氛，如图1-28所示。

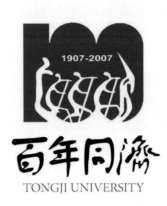

图 1-28 同济大学百年校庆标志

1.5 正稿制作

1.5.1 标志设计的正稿

过去正稿制作都是采用手工制作。近十年来计算机已经成为设计的辅助工具，标志设计的正稿制作已由设计者采用计算机来完成，它的优点在于不仅比手工制作更精确、更容易修正，而且可以通过网络直接传递，在各种宣传媒体的运用中，无论是放大还是缩小都不会影响标志的准确性。

标志的制作软件属于矢量图绘软件，这类软件所绘的图形可任意放大或缩小而不影响图形的质量，很适合标志在不同媒体上运用的特点。在草图完成之后，有条件的可用扫描仪将草图输入计算机，置入绘图软件用以对照描摹。

1.5.2 标志的精准制图

标志在创意设计制作完成之后，需要严格精准的图形制作，同时制定完成统一权威的使用规范。在创意设计阶段，需要科学支撑、头脑的创意和灵光闪现的草图记录。而在标准制图阶段，需要采用机械精准近乎苛刻的处理方式，并且要对标志未来的使用进行规范。标志在未来使用中会因为环境、加工工艺与技术、材料等客观因素和人们的审美时尚变化而出现不断变化的情况，因此在标志的标准制图阶段应尽可能全面、完善地设置统一标准。标志的标准设定还应具有开放性和前瞻性，以适应未来使用的变化和提升改进。

标志标准制图是为了使标志在放大与缩小、搭配组合、复制使用中能保证使用形象的一贯性，避免变形，增强其形象的整合力和表现力。计算机的普及应用使标准制图的方法有了较为便捷、更为精准的手段，使制图操作更得心应手。

传统的标志标准制图包括方格坐标制图、尺寸比例制图、弧度角度标示、坐标标示等方法。这些标准制图方法的设计开发更多的是针对人工制作标志。20世纪90年代以前，户外广告牌的制作仍为人工手绘方式，可想而知，在没有计算机制图的情况下，要将标志标准地绘制到大型户外广告牌上，方格坐标制图、尺寸比例制图等方法起到了至关重要的作用。坐标标示是对造型关键点进行定位。标准制图保证了标志在缩放复制使用过程中的准确性，保障了制作质量并大大提升了工作效率。

　　随着科技的发展，计算机技术应用到各个领域，其操作技术不断改良与提升，设计行业的制作有了根本性的变化，制作精准度、画面尺寸、工艺难度问题都能通过高科技得到解决，由手工操作绘制到多媒体电子放大、多色喷绘技术的广泛使用，人工制图几乎绝迹。标准制图方法的使用范围也在逐渐缩减，但是标准制图的原理依旧是指导设计者进行设计制作的有效手段。在一些巨型室内外广告、大型立体标志或需要特殊材料的标志制作中，标准制图依旧发挥其有效的不可替代的作用。下面介绍标志的标准制图法。

1. 标注尺寸法

　　标出标志图形的具体尺寸，如长、宽、高、直径、半径等，如图1-29所示。

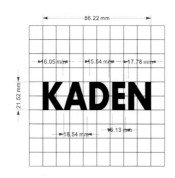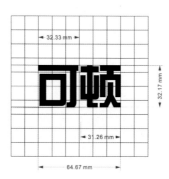

<p align="center">图1-29　标注尺寸法</p>

　　如图1-30所示是日本丰田公司标志规范，以字母组成的企业标准字一般不宜直接套用计算机中现成的字体，而应当根据企业的性质与特征专门设计。制图规范和整体造型比例、笔画粗细、结构空间等的相互关系有严格的应用标准。

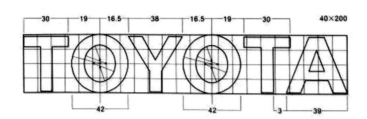

<p align="center">图1-30　日本丰田公司标志规范</p>

2. 比例标注法

　　选取标志图形中的某一局部尺寸作为基准参考，令其为X或其他代码。其余的造型如笔画粗细、间隔距离等均为X的倍数关系，如直径为$3X$等，如图1-31所示。

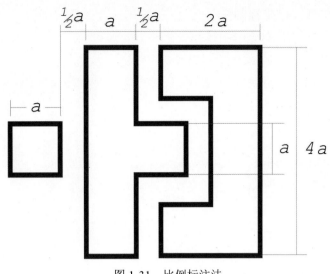

图 1-31 比例标注法

标志制图规范限定了标志的整体造型比例、笔画粗细、结构空间等相互关系，据此可准确绘制出标志，如图 1-32 ～图 1-34 所示。

图 1-32 联通标志比例标注法

图 1-33 中国移动"和"品牌比例标注图

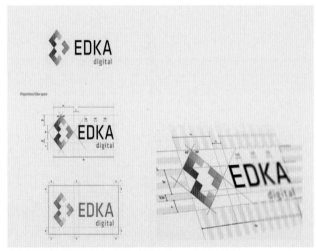

图 1-34 EDKA 标志比例标注制图

3. 方格标注法

在正方格子线配置标志，以说明线条宽度、空间位置等关系，如图 1-35 和图 1-36 所示。

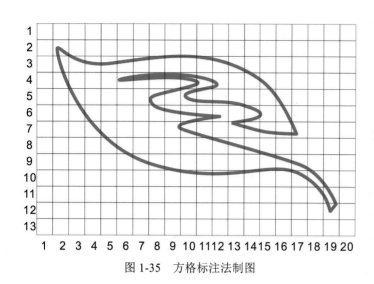

图 1-35　方格标注法制图

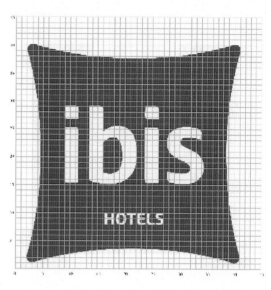

图 1-36　宜必思酒店标志方格标注法制图

4. 圆弧、角度标注法

若标志图形中的圆弧造型、斜线造型较多，为了说明图案造型与线条的弧度与角度，以圆规、量角器标示各种正确的位置，辅助说明图形的造型，如图 1-37 所示。

5. 坐标标注法

依据水平、垂直两个坐标，确定造型边缘各关键点的位置，以此作为复制的参照。这也是一个适合于特异形状的制图方法，如图 1-38 所示。

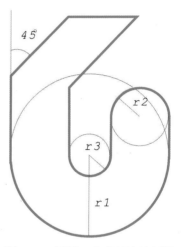

图 1-37　圆弧、角度标注法制图

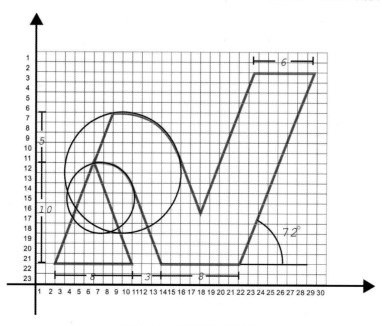

图 1-38　坐标标注法制图

6. 特殊图法

有一些标志图形具有特殊造型样式，可根据其特点，特别为其制定更为快捷、精确、独特的制图方法，如图1-39所示。

图 1-39　特殊图法制图

1.6　视觉精确微调的完善阶段

标志设计完成后，凭着设计者的专业直觉和经验，最后对标志图形的视觉调整也是非常关键的。标志制作的最后环节是针对标志使用时大小的变化及色彩所产生的视觉感受，而进行微妙或局部的调整，这种对图形的微调，目的是为了取得视觉上的和谐或对比，使标志更为精细和完美，如图1-40所示。

（a）标准型 适用于16 cm以上

（b）修正型1 适用于8～13cm以上

（c）修正型2 适用于4～6cm以上

图 1-40　美能达相机标志

1.7 标志的创意说明的写法

尤其对"浓缩"的设计艺术——标志来说，其说明显得尤为重要。好的说明不但要准确无误、言简意赅地反映设计者和其作品的意图和含义，而且要凭借寥寥数语或数十字乃至数百字的介绍，就能使客户和读者很快认识标志并产生共鸣。

首先要按照客户要求进行标志设计，待完成后再进行寓意引申，而且一定要结合客户的行业背景，尽量通过造型构思、图形要素的外延含义、应用色彩三个方面引申出相关的标志设计说明。以中国银行的标志创意为例，如图1-41所示。

标志的创意说明，即标志设计说明或设计意念，是设计者对其设计的图稿做文字的解释，好的设计必须要有好的说明，

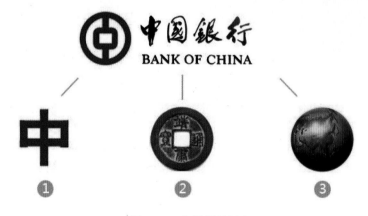

图1-41　中国银行标志

（1）造型构思：中国银行标志图案整体为中国古代圆形方孔钱币造型，是以中字和古钱图形相互结合而构成的。

（2）图形要素的外延含义：古钱象征银行服务，古钱图形是圆与形的框线设计，中间方孔，上下加垂直线，成为"中"字形状，"中"字代表中国资本的联营集团；上下连串的直线则象征联营服务，圆角的方孔是现代化计算机的联想，外圆表明中国银行是面向全球的国际性大银行。整体外圆内方的形式寓意天方地圆、经济为本。

（3）应用色彩：红色是中国金融商界的代表，体现中国特色。标志整体给人的感觉是简洁、稳重、易识别，寓意深刻，颇具中国风格。

思考与练习

1．为"自己"进行标志创意设计

（1）名称："为自己设计标志"——标志创意实训。

（2）目的：以具体形象为源点进行扩散思维，力求突破单点，深入思考，感受具体形态的寓意，通过思维训练促进我们认知创造性思维的现象和本质，增强对创意及创造性思维后续知识和技能学习的兴趣和信心。

（3）内容。

①设计方案（每组选两套方案在全班进行阐述）。

②设计报告书（图文并茂），包括调研情况、构思过程、创意定位、草图若干、最终设计方案、方案有说明文字。

③过程：分组集体合作。小组成员分头调研，然后汇集资料，由1～2人撰写说明文字。每个人都要进行构思，画草图若干。小组成员讨论定稿。选定成员制作最终方案。

（4）要求：

①信息传达准确。

②创意新颖，主题明确。

③图形（文字）考究，色彩简洁，表现充分。

④自愿结合分成小组。共分成10个小组，每组完成2套方案。

⑤培养团队精神与协作能力并注意发挥每个人的智慧。

（5）步骤：

教师拟定标志命题，学生以最熟悉的"自己"的各种性格、爱好等品质为源点→围绕源点深入地发散思维并记录→训练结束时整理所有草图→分组进行讨论或交流。

（6）向导：由点及线的思维是最简单、最直接的思维方法，围绕源点进行纵向、深入的发想，并将想法记录下来，严禁超出"源点"。

2．商业标志设计项目

（1）内容：为企业和机构设计一个完整的标志，并有详细的制作图、使用要求及应用规范。

（2）目的：熟练利用计算机辅助设计软件，对标志进行细致、细化制作。通过标志的精致化设计实训，促进学生对于标志的成稿制作和系统化制作能力。

（3）要求。

①将草图运用矢量软件进行精致化制作。

②注意系统化地完成各个项目。

③注意版面安排。

④完成后统一输出为A4彩色纸质文件。

（4）步骤。

筛选要制作的草图→研究分析适用各种细化、系统化的构成、手法使用→精确、系统制作→训练结束时集中展示→课程阶段讲评。

（5）向导。

①结合创意、草图，注意精细制作的手段，可以采用辅助软件直接绘制，也可以考虑扫描输入后处理。

②手法择定可考虑学生自身兴趣、经验或专项能力发展方向。

③辨析制作各法的特点，选择适合表现的方法进行精确、系统制作。

④注意输出时的颜色校正。

第2章 标志的故事

　　标志的来历可以追溯到上古时代的图腾。那时每个氏族和部落都选用一种认为与自己有特别神秘关系的动物或自然物象作为本氏族或部落的特殊标记（即称之为图腾），如女娲氏族以蛇为图腾，夏禹的祖先以黄熊为图腾，还有的以太阳、月亮、乌鸦为图腾，最初人们将图腾刻在居住的洞穴和劳动工具上，后来就作为战争和祭祀的标志，成为族旗、族徽。国家产生以后，又演变成国旗、国徽。

　　标志符号的起源与产生先于图画文字。人类社会利用象征符号作为沟通彼此的工具。人类的祖先以刻树、结绳、堆石或在平面物体上刻画各种记号来表达、交流。以我国古代的太极图形为例，如图2-1所示，这个回旋运动着的黑白对比图形，运用相辅相成的对比关系构成条理分明的"阴阳圈"，表现天地事物一分为二及白天与黑夜，具有朴素的唯物辩证观。太极图形不仅单纯简洁，而且显示了既相互依存又相互对立的内涵，体现出从对比中见精神、从反衬中生光辉的图形装饰美。在古埃及的墓穴中曾发现带有标志图案的器皿，多半是制造者的标志和姓名，后来变化成图案。

图 2-1 太极图

在古希腊，标志设计已广泛使用。在罗马、庞贝以及巴勒斯坦的古代建筑物上都曾发现刻有石匠专用的标志，如新月车轮、葡萄叶以及类似的简单图案。欧洲中世纪士兵所戴的盔甲，头盖上都有辨别归属的隐形标记，贵族家族也都有家族的徽记。13 世纪时，欧洲大陆盛行各种行会，并要求在商品上打上行会认可的标记，从而起到区分生产者的作用，这已经具备了现代商标的内涵。

中国自有作坊店铺起，就伴有招牌、幌子等标志，如图 2-2 所示。秦以前，商品交流的凭信是印章，即"封泥"。其中大多用文字标明生产者的姓氏或商号作为信誉与质量的保证，如图 2-3 所示。汉代的传世铜镜的铭记上标有"董氏"标志。

图 2-2 古代牌匾

图 2-3 封泥

在唐代制造的纸张内已有暗纹标志。到宋代，商标的使用已相当普遍。如北宋时期，山东济南"刘家功夫针铺"的"白兔儿"是中国最早的商标，如图 2-4 所示。正中有店铺标记"白兔捣药图"，而且还有标注："认门前白兔儿为记。"当人类在运用符号上逐渐从精神象征走向功利性标记，当这种符号与商品概念结合起来时，"商标"就出现了。1262 年，意大利人在他们制造的纸张上采用了水纹作为产品标志，水纹标志设计甚至成为当时造纸技术人员的一个重要的工作内容。19 世纪，现代意义上的商标制度在欧洲各国相继建立，法国于 1804 年颁布法典，第一次肯定了商标权受保护，是世界上第一个建立起商标注册制度的国家。

图 2-4 刘家功夫针铺铜版

2.1 历届奥运会标志

奥林匹克运动会（简称奥运会）是属于全世界人们的共同活动，象征着和平与友谊，犹如一个巨大的多棱镜，折射出了当今世界全球性和民族性的相互激荡，反映着纷繁复杂的国际社会关系，它结合了体育、教育和艺术文化。奥运会的标志作为一种象征性的特殊图形符号，以独特的形象传达一定的含义，奥运会标志的设计发展史也体现了人类社会发展的时代性和进步性，是一部浓缩的奥运文化形象史。

无论是 1896 年还是 2004 年，希腊雅典都选择用象征和平与友谊的橄榄枝来表达他们对奥林匹克运动至高无上的理解和尊重。1896 年，雅典开创性地举办了第 1 届现代奥运会。原本首届奥运会既没有会徽也没有招贴画，我们看到的这幅画（见图 2-5）是雅典奥林匹克委员会提交的报告的封面，后来被用来代表本届奥运会。雄浑的雅典卫城、手执橄榄枝的雅典娜女神、深嵌的马蹄印、古铜色的浮雕散发着浓厚的古希腊气息。左上方"公元前 776—1896"的字样表示现代奥运会与古代奥运会一脉相承的关系。

巴黎举办过两届奥运会，虽然 1900 年的巴黎奥运会只能作为世界博览会的配角，而 1924 年巴黎人却用他们的热情举办了当时历史上最出色的奥运会。1900 年巴黎奥运会会徽的主题是一位身着传统法国骑士服装的女性，如图 2-6 所示，右手高举法国的三件传统兵器——花剑、佩剑和重剑，设计简单，却充满了法国味道。从这届奥运会起，女性开始走进了奥林匹克大家庭，参加了表演项目的比赛。

图 2-5　1896 年希腊雅典第 1 届奥运会会徽

图 2-6　1900 年法国巴黎第 2 届奥运会会徽

20 世纪初和 20 世纪末，美国分别举办过两届奥运会，两届奥运会会徽的设计风格有很大差别：早期的写实，近期的则更加抽象。1904 年，第 3 届奥运会在美国的圣路易斯举行，会徽通过采用"鱼眼"特技展示了主办城市的风貌，如图 2-7 所示。由于举办较早，当时的会徽还是以世界博览会宣传海报的方式出现的。

图 2-7　1904 年美国圣路易斯第 3 届奥运会会徽

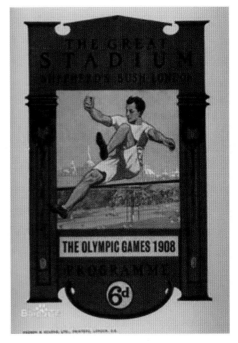

图 2-8　1908 年英国伦敦第 4 届奥运会会徽

1906 年意大利维苏威火山的爆发，使原本定于罗马举行的 1908 年奥运会临时易地伦敦举办，而伦敦奥运会却为人们奉献上了现代奥运史上的第一个开幕式。1908 年伦敦奥运会会徽体现出浓郁的时代风格，跳高运动员的服装、跳高姿势以及身后的煤渣跑道和运动场中间的游泳池都有着当时的烙印，如图 2-8 所示。

1912 年瑞典斯德哥尔摩奥运会的会徽图案浓缩了各国运动员对奥林匹克运动的向往之情，如图 2-9 所示。它描述了一对身形矫健的奥运选手，挥动着各自国家旗帜奔向奥林匹克赛场的情境，从中我们能隐隐感觉到古代奥运的气息。

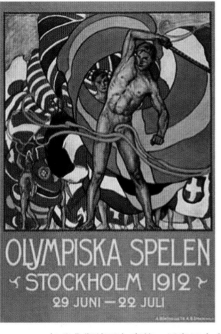

图 2-9　1912 年瑞典斯德哥尔摩第 5 届奥运会会徽

1920 年，奥运会选择了比利时一个历史悠久的港口城市、欧洲最繁荣的商业和艺术城市之一——安特卫普。比利时安特卫普奥运会会徽的右上方是主办城市的盾形徽章，中间手执铁饼、健壮的半裸男子让人想起古代奥运会。会徽的背景是安特卫普著名的城塔。会徽中，参加国的国旗在一起飞卷飘扬，象征着五大洲团结在一起，如图 2-10 所示。

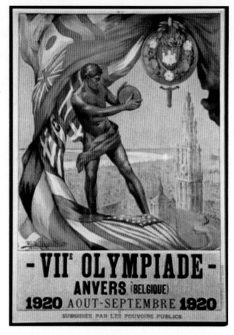

图 2-10　1920 年比利时安特卫普第 7 届奥运会会徽

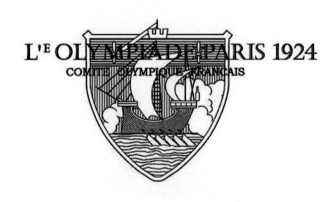

图 2-11　1924 年法国巴黎第 8 届奥运会会徽

1924 年法国巴黎奥运会会徽的主体是巴黎城的盾形城徽，中间配以一艘在大海中航行的古帆船，同时附有"第 8 届奥林匹亚德巴黎 1924"和"法国奥林匹克委员会"的文字说明，如图 2-11 所示。从严格意义上讲，这是现代奥运史上的第一枚会徽，从此奥运会的会徽和招贴画正式分开。

1928 年荷兰阿姆斯特丹奥运会会徽融入了许多现代元素。蓝色的背景上，一名长跑运动员高举象征胜利的白色月桂枝。会徽底部飘扬着荷兰国旗色红、白、蓝三色波浪。会徽创意性地将荷兰、运动、胜利、奥林匹克等元素融为一体，如图 2-12 所示。

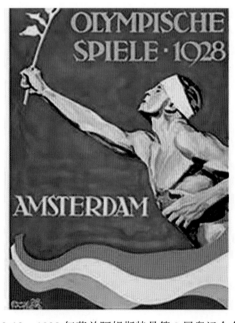

图 2-12　1928 年荷兰阿姆斯特丹第 9 届奥运会会徽

1932 年美国洛杉矶奥运会会徽的主体是东道主美国的国旗,奥运会五环标志居于会徽正中,代表胜利的月桂枝穿梭其间,"更快,更高,更强"的奥林匹克精神首次出现在了奥运会会徽中,充分展示了美国人所追求的美国精神,如图 2-13 所示。

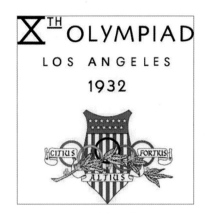

图 2-13　1932 年美国洛杉矶第 10 届奥运会会徽

图 2-14　1936 年德国柏林第 11 届奥运会会徽

1936 年的奥运会被纳粹德国用于粉饰和平,蒙蔽世界。其会徽充满了霸权,如图 2-14 所示,一座奥林匹克钟里,奥运五环上是一只鹰,鹰爪下的五环以及誓言都是柏林奥运强权的符号。

1948 年英国伦敦奥运会的会徽由议会大楼的钟楼为主要构成要素,因为组委会需要的是一个最能代表英国的象征。这个著名的"大本钟"的指针指向 4 点,这是计划中的开幕式时间。前景部分为奥林匹克五环标志,如图 2-15 所示。

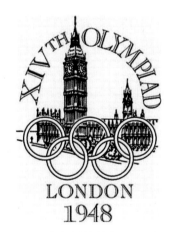

图 2-15　1948 年英国伦敦第 14 届奥运会会徽

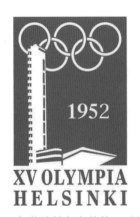

图 2-16　1952 年芬兰赫尔辛基第 15 届奥运会会徽

1952 年芬兰赫尔辛基奥运会会徽图案的设计简洁而清晰,主要表现了奥运主会场的标志性建筑"奥运塔楼"和"奥运五环",意味着光辉的奥林匹克来到了千湖之国芬兰;同时,世人也能从中感悟到芬兰人对奥林匹克运动的那份深深的敬仰和渴望之情,如图 2-16 所示。

绿色和环保是澳大利亚留给很多人最深刻的印象。1956年的墨尔本奥运会会徽采用单一绿色，会徽主体是一个矗立在澳大利亚版图上燃烧着的熊熊火炬，火炬的上前方是奥林匹克的标志——五环，会徽的底部是"墨尔本1956"字样，并向两侧延伸成为象征着胜利的月桂枝，如图2-17所示。

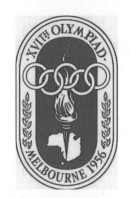

图2-17　1956年澳大利亚墨尔本第16届奥运会会徽

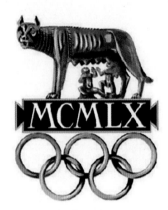

图2-18　1960年意大利罗马第17届奥运会会徽

1960年意大利罗马奥运会会徽采用了罗马城徽的标志，标志上是一只母狼在哺乳两个婴儿的奇特图案，如图2-18所示。母狼哺乳的两个婴儿中的一个就是传说中的罗马城第一任国王罗慕路。会徽居中几个大大的字母是拉丁文"1960"的意思，可见罗马城徽是古罗马历史文化的高度浓缩。

1964年，奥林匹克的光芒首次普照亚洲大地。1964年东京奥运会会徽为置于日本国旗前的奥林匹克标志，它象征奥林匹克就像一轮冉冉升起的红日，一轮红日下的奥运五环标志采用了金色，有别于传统的五环颜色，如图2-19所示。

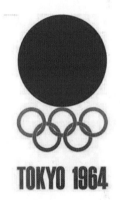

图2-19　1964年日本东京第18届奥运会会徽

1968年墨西哥墨西哥城奥运会会徽的创作灵感来源于丰富的壁画素材，由来自奥林匹克运动会组织委员会、墨西哥和美国的三位艺术家协作完成。会徽创造性地使用了黑白两色，将彩色的奥运五环标志和墨西哥的英文字样与传统壁画图形巧妙地融为一体，让人联想到古老的印第安图案，同时墨西哥的每个字母或者环形或者直线又像运动场的跑道，如图2-20所示。整个会徽简洁而丰富，单一而深刻，其强烈的墨西哥民族风格给人留下了深刻的印象。

1972年德国慕尼黑奥运会会徽的设计只有黑白两种颜色，如图2-21所示，具有抽象性，主体部分是一顶光芒四射的桂冠，象征着慕尼黑奥运会的主体精神——光明、清新、崇高，象征着一个"光芒四射的慕尼黑"。

图2-20　1968年墨西哥墨西哥城第19届奥运会会徽

图2-21　1972年德国慕尼黑第20届奥运会会徽

1976 年奥林匹克领奖台和五环的组合构成了 1976 年加拿大蒙特利尔奥运会会徽的主体，如图 2-22 所示，而领奖台与五环的一部分又构成了三个田径跑道的图案，巧妙的是领奖台同时是变形的美术字 M，代表了主办城市的名字。

Montréal 1976

图 2-22　1976 年加拿大蒙特利尔第 21 届奥运会会徽

1980 年苏联莫斯科奥运会会徽的五环上面五条平行线呈塔形垂直排列，象征奥林匹克"更快、更高、更强"的精神，同时也体现了莫斯科的城市建筑风格，顶部的五角星取材于苏联的国旗，如图 2-23 所示。整个会徽与耀眼的红色呈现出强烈的视觉冲击力。

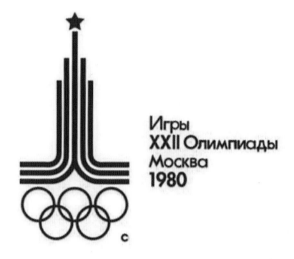

图 2-23　1980 年苏联莫斯科第 22 届奥运会会徽

图 2-24　1984 年美国洛杉矶第 23 届奥运会会徽

1984 年美国洛杉矶奥运会会徽是"运行之星"，如图 2-24 所示。图案主体为五角星，象征着人类的最高愿望。画面中的 13 条横虚线使五角星显示出运行状态，既寓意生命不停地运动，不停地进取，又象征美国独立时的 13 个州。红、白、蓝三色是美国国旗的三种颜色。

1988 年韩国汉城奥运会会徽的设计充分体现了传统韩国文化的精髓，整个图案具有鲜明的朝鲜民族特色，如图 2-25 所示。会徽由蓝、红、黄成漩涡状的条文和象征奥林匹克的五环形成，三种颜色代表天、地、人"三元一体"的哲学意义。动态的条纹意指生生不息的体育运动，旋转向上以示和谐进步。会徽中心向内心的动态比喻来自五大洲的选手走到一起；而外离心的动态则寓意着通过奥林匹克的崇高精神，走向相互了解和世界进步。

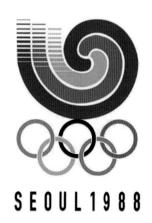

图 2-25　1988 年韩国汉城第 24 届奥运会会徽

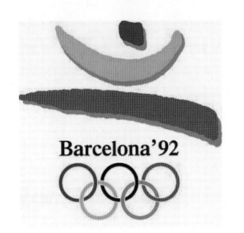

1992年西班牙巴塞罗那奥运会会徽充满活力，如图2-26所示。上半部由蓝、黄、红三色，一点和两个弯曲的线条组成，红、黄、蓝三大色块象征着地中海文化的三个永恒主题：太阳、生命、大海，一点两线既象征大地、天空，又构成了一个人的运动状态，似跑似跳。图案表达了巴塞罗那悠久的文化和现代化建设的生命活力。同时，还可以理解为巴塞罗那人正张开双臂迎接来自五大洲的客人。

图2-26　1992年西班牙巴塞罗那第25届奥运会会徽

1996年是现代奥运会百年诞辰，这一年在美国亚特兰大举行的第26届奥运会实现了奥运大家庭的团圆。会徽主体部分是一个火炬，如图2-27所示。火炬的底部由五环和阿拉伯数字"100"构成，纪念奥运会已经走过百年历史；而火炬的上半部分由火焰变成的星星象征每一位运动员的卓越追求。会徽中的金色象征着金牌，绿色象征着亚特兰大的城市之树——月桂枝。

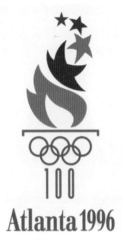

图2-27　1996年美国亚特兰大第26届奥运会会徽

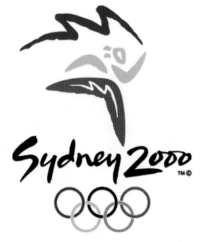

2000年澳大利亚悉尼奥运会的会徽——"新世纪运动员"是一个运动员正奔向新世纪的形象，如图2-28所示。由上至下不难看出悉尼歌剧院的外形曲线被用来表示火炬，而太阳、岩石及土著的回旋镖的图案则被用来塑造运动员的头、手及腹部。整个会徽的色彩语言极具象征意义：蓝色的海港、黄色的太阳和沙滩及红色的内陆土地突出了澳大利亚本土文化的独特性。

图2-28　2000年澳大利亚悉尼第27届奥运会会徽

2004年希腊雅典奥运会会徽简单抽象，明亮而纯净，如图2-29所示。蓝色和白色两种颜色是如此和谐地统一在一起，作为欧洲古代文明发源地的雅典，似乎分外青睐橄榄枝。围成圆形白色的橄榄枝是和平的象征，同时体现着现代雅典对全世界的包容。

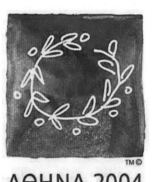

图2-29　2004年希腊雅典第28届奥运会会徽

33　　　　　　　　　第2章　标志的故事　◆

经历了几十年的努力，北京终于赢得了第29届夏季奥运会的举办权。"中国印·舞动的北京"会徽将肖形印、中国字和五环有机地结合起来，充满了深沉的活力，如图2-30所示。尺幅之地，凝聚着东西方气韵；笔画之间，升华着奥运精神。"中国印·舞动的北京"不是普通的印记，它是奥运会近百年历史中对举办城市名单最大一处空白的填补，是中华民族在奥运会举办史上迈出的第一步，也是中华文明对奥林匹克宪章的首次阐释。

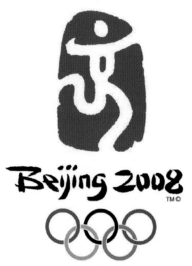

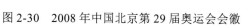

图2-30　2008年中国北京第29届奥运会会徽

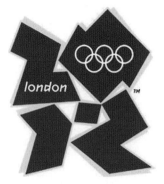

图2-31　2012年英国伦敦第30届奥运会会徽

2012年英国伦敦第30届奥运会，其会徽以数字"2012"为主体，包含了奥林匹克五环及英文单词伦敦（London），如图2-31所示。这一设计清晰地传达出伦敦的声音——"伦敦2012年奥运会将是所有人的奥运会、所有人的2012。"会徽颜色一共有四种，分别是粉色、橙色、蓝色和绿色，可根据不同场合的需要使用不同颜色的会徽。这一设计是百年奥运史上第一次由同一年举办的奥运会和残奥会"共享"同一个会徽。

2016年巴西里约热内卢第31届奥运会，其会徽以三个连在一起的抽象人形手腿相连，组成了里约著名的面包山形象，如图2-32所示。2010年12月31日晚，2016年里约热内卢奥运会会徽揭开了它神秘的面纱。里约奥林匹克运动会组织委员会表示，里约奥运会的会徽体现了里约的特色和这座城市多样的文化，展示了热情友好的里约人和这座美丽的城市。会徽设计基于四个理念——富有感召力的力量性、和谐的多样性、丰富的自然性和奥林匹克精神。

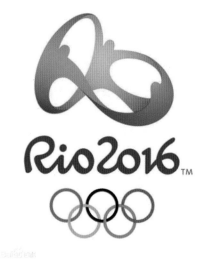

图2-32　2016年巴西里约热内卢第31届奥运会会徽

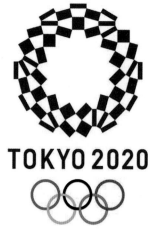

图2-33　2020年日本东京第32届奥运会会徽

2020年日本东京奥运会会徽于北京时间2016年4月25日下午揭晓，这组会徽的设计师是日本艺术家野老朝雄（Asao Tokolo），格子图案在许多国家都有悠久的流行历史。在日本，格子图案在江户时期被正式定名为"市松模样"（ichimatsu moyo），传统靛蓝色的格子图案代表了优雅和成熟，非常具有日本特色，如图2-33所示。

这组会徽由三种不同的长方形组成，东京奥林匹克运动会组织委员会表示，这三种不同的长方形代表了不同的国家、文化和思维方式，表达了多样性融合的意思，并且奥运会和残奥会的会徽还表达了东京奥运会将成为一个多元化的平台，连接全世界。

奥运会会徽是奥运会最有权威性的形象标志。根据《奥林匹克宪章》规定，各主办国设计的会徽未经奥运会组委会同意，不得用于广告和商业服务。这一规定保证了奥运会会徽的严肃性和权威性。

每个经典标志都是有故事的、有背景的，也不是一成不变的。为了跟上时代的发展和自身的需要，

这些年很多公司、品牌都会对标志进行一些微调。相比于现在的标志，有些品牌早年的标志是比较"丑"和"复杂"的，需要了解这些标志的背后有什么故事，以及这些标志如何一步步演变优化到今天这样的。一个品牌的标志设计得好不好，关键在于"抓住事物的本质，并将其转化成人人都可以简单辨识的形象"。苹果、耐克、可口可乐、麦当劳等品牌随处可见。越知名的企业就越重视自己的品牌形象，这些成立时间较早的公司，他们的标志早已经广为人知。在这个快速变化的视觉世界里，经典的标志总会令人感到安心。

2.2　著名企业标志

阿迪达斯品牌于 1949 年在德国纽伦堡黑措根奥拉赫创立。

阿迪达斯有三种标志：一是三条纹，二是三叶草，三是圆形中间分割为三条纹。

（1）三条纹标志。阿迪达斯的三条纹标志是由阿迪达斯的创办人阿迪·达斯勒设计的，三条纹的阿迪达斯标志代表山区，指出实现挑战、成就未来和不断达成目标的愿望。

（2）三叶草标志。阿迪达斯的三叶草标志原本代表的是将三个大陆板块连接在一起——其形状如同地球立体三维的平面展开，与世界地图非常相似，象征着延展到全世界的运动力量。同时，这个标志也象征着阿迪达斯品牌的创始人阿迪·达斯勒在运动鞋上所缝的三条纹路。

（3）圆形中间分割为三条纹标志。作为日本设计师山本耀司与阿迪达斯品牌合作的高端时尚品牌，旗下产品可以说是阿迪达斯品牌中最贴近时尚前沿的，在一定程度上算是奢侈品系列。而其 logo 标志代表的含义则是代表始终站在时尚前沿、追求高端享受的潮人潮品精神。

1. adidas（阿迪达斯，见图 2-34）

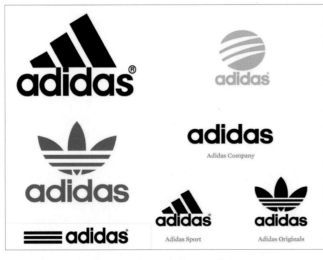

图 2-34　阿迪达斯 logo 变迁

2. NIKE（耐克，见图 2-35）

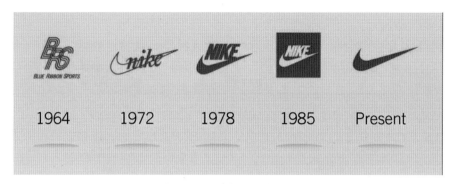

图 2-35　耐克 logo 变迁

耐克品牌于 1964 年在美国俄勒冈州波特兰市创立。

NIKE 这个名字在西方人的眼里很是吉利，而且易读易记，能叫得很响。耐克商标象征着希腊胜利女神翅膀的羽毛，代表着速度，同时也代表着动感和轻柔。

耐克公司的耐克商标图案是个小钩子，造型简洁有力，急如闪电，一看就让人想到使用耐克体育用品后所产生的速度和爆发力。

3. COCA-COLA（可口可乐，见图 2-36～图 2-38）

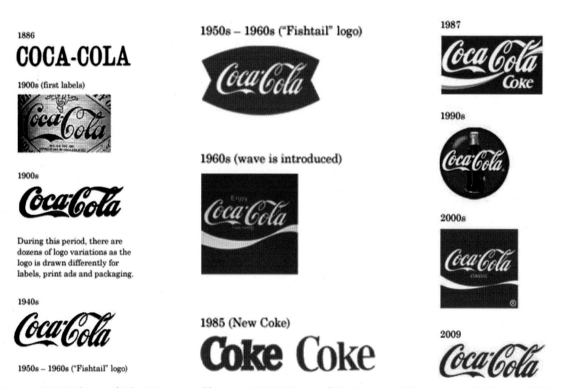

图 2-36　可口可乐 logo 变迁（1）　　　图 2-37　可口可乐 logo 变迁（2）　　　图 2-38　可口可乐 logo 变迁（3）

可口可乐品牌于 1886 年在美国佐治亚州创立。

自 1885 年第一瓶可口可乐被发明，可口可乐这个品牌就一直在不断地开拓创新。其标志、包装、广告都在不断地进行演化、改进。"Coca-Cola"由可口可乐创始人约翰·S.彭伯顿的合伙人弗兰克·M.罗宾逊提出。身为古典书法家的罗宾逊考虑到"两个大写的 C 在广告中视觉效果会很好"，并尝试采用当时流行的斯宾塞字体书写了"Coca-Cola"，瞬间有了一种悠然跳动之态，给人以连贯流畅和飘逸之感，于是可口可乐最初的 logo 就此诞生了。可口可乐 logo 历经 131 年的演变，力求在遵循品牌理念、符合大众审美需求的情况下不断革新。

4. Levi's（李维斯，见图2-39、图2-40）

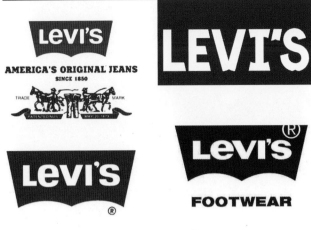

李维斯品牌于1850年在美国加利福尼亚州旧金山创立。

其原始的logo图案太过复杂，而品牌营销需要一个更简单的logo，因此在20世纪40年代以后，李维斯采用了多种不同的字体，还添加了口号"美国最好的牛仔裤"。

图2-39　李维斯logo变迁（1）

始于1936年的红色标签成为李维斯重要的品牌元素，并于2000年开始与简单改造的蝙蝠翼logo结合起来。

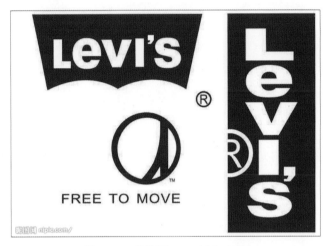

图2-40　李维斯logo变迁（2）

5. Mercedes-Benz（梅赛德斯－奔驰，见图2-41）

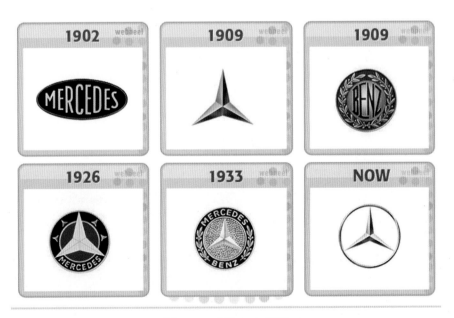

梅赛德斯－奔驰品牌于1926年在德国斯图加特创立。

简化的金属三叉星徽从1921年起出现在汽车前格栅上，并于1933年开始成为梅赛德斯－奔驰的logo。多年以来，公司变换了多种品牌字体，但是三叉星始终保持不变。

图2-41　奔驰logo变迁

6．BMW（宝马，见图2-42）

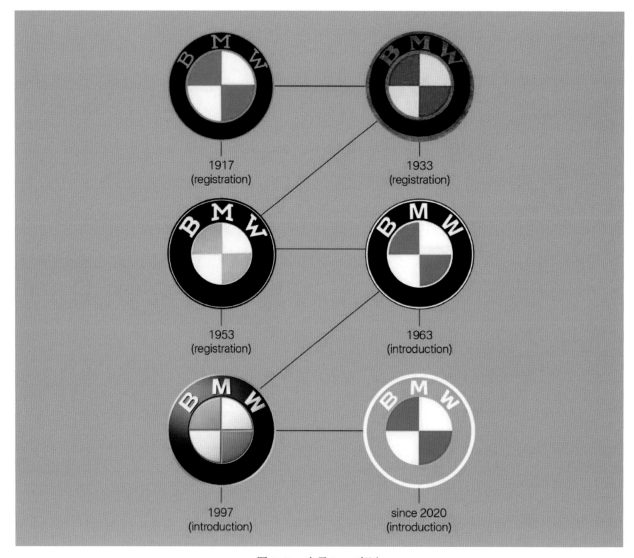

图2-42　宝马logo变迁

宝马公司于1916年在德国慕尼黑创建。

宝马著名的标志呈现为白蓝方格圈在写有公司名称缩写字母的黑色圆圈中。它演化自拉普发动机的logo，见图2-43所示，这个黑色圆环状、带有马头的标志是宝马标志中第一次也是最后一次出现马。然而，拉普的logo以骏马作为象征，而宝马则采用巴伐利亚洲旗的方格设计。

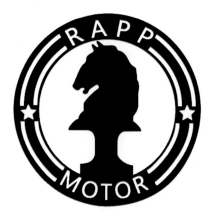

图2-43　拉普的logo

蓝白相间图案代表蓝天、白云和旋转不停的螺旋桨，喻示宝马公司渊源悠久的历史，象征该公司过去在航空发动机技术方面的领先地位，又象征公司的一贯宗旨和目标：在广阔的时空中，以先进的精湛技术、最新的观念满足顾客的最大愿望，反映了公司蓬勃向上的气势和日新月异的新面貌。

第二次世界大战以后，根据凡尔赛条约，宝马不再生产飞机发动机，而是将重点转移到了摩托车和汽车上。宝马的logo近百年来基本保持不变。尽管字体、轮廓和白蓝区域的面积有过几次变动，但logo仅进行了微调来适应时代变化。

7. Audi（奥迪，见图 2-44、图 2-45）

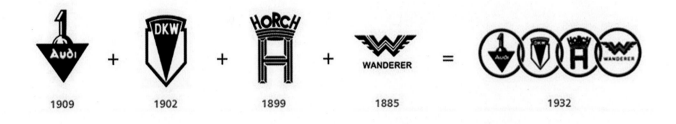

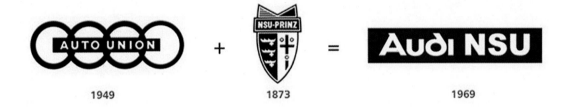

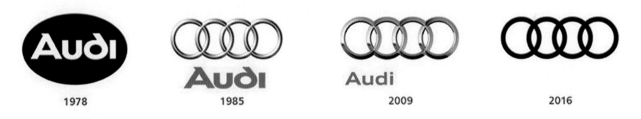

图 2-44　奥迪 logo 变迁（1）

图 2-45　奥迪 logo 变迁（2）

　　奥迪公司于 1909 年在德国茨维考市创立。

　　1932 年，大萧条时期迫使奥迪、小奇迹、霍希和漫步者四个品牌联合起来，采用标准化汽车架，以缩减成本。新公司汽车联盟成为四个品牌的总公司，著名的圆环自此诞生，标志着四家公司的团结统一。

　　四家公司分别采用自己的独立 logo 与汽车联盟的 logo 相结合。1965 年，大众汽车集团收购了奥迪公司，新的车型都采用奥迪品牌。

　　尽管四环在 1978 年被移除，使这一版本与 1919 年的 logo 极其相似，但四环仍然保留在车标上。

8. Pepsi（百事，见图 2-46、图 2-47）

图 2-46　1969 年百事迷幻广告

百事可乐最早于 1893 年在美国北卡罗来纳州新伯尔尼出现。

从历史的角度来看，不管百事自身愿意与否，它的 logo 变化比竞争对手可口可乐的变化多多了。其实这是不利于品牌的发展的。百事的 logo 为什么会有这么多？

2003 年，百事紧随三维立体设计潮流，让新 logo 带有更闪耀的球形和更先锐的字体。随着 2008 版 logo 的推出，百事将球形上的波浪改成了笑脸的感觉。与可口可乐一样，百事也抛弃了三维立体设计。

1898　1898　1906　1906　1940-1950

1962　1973　1987　1991　1996

1998　2003　2006　2008　2014

图 2-47　百事 logo 变迁

9. McDonald's（麦当劳，见图 2-48）

麦当劳餐厅的原型于 1940 年在美国加利福尼亚圣贝纳迪诺出现。

麦当劳（McDonald's）取 M 作为其标志，颜色采用金黄色，它像两扇打开的黄金双拱门，象征着欢乐与美味，象征着麦当劳的"Q、S、C & V"像磁石一般不断把顾客吸进这座欢乐之门。麦当劳的 logo 以黄色为标准色，因为黄色让人联想到价格普及的企业，而且在任何气象状况或是时间里，黄色的辨认性总是很高的，而辅助色则采用了稍暗的红色，红色能给

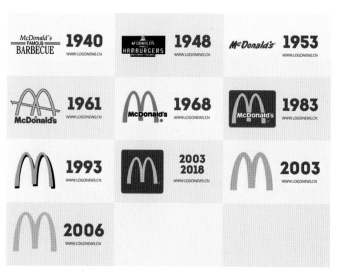

图 2-48　麦当劳 logo 变迁

人以喜庆、友善的感觉，这也正是麦当劳想向人们所传递的，标准字设计得简明易读，宣传标语是："世界通用的语言：麦当劳。"

M 形的黄金双拱门设计得非常柔和，毫无突兀感。从图形上来讲，M 形状的标志是非常单纯的设计，无论大小都能在线，而且非常重要的一点是，即便你站在很远的地方，也能立刻识别出来。

10. Microsoft（微软，见图 2-49）

微软公司于 1975 年在美国新墨西哥州阿尔伯克基成立。

logo 象征微软的创新理念和先进计算机技术，第一个 logo 呈现为时尚的未来主义字体，每个字母都由数条渐变线构成，由粗到细，显得十分柔和。

25 年后，微软推出了由内部设计团队设计的全新 logo "metro"，logo 文字乃至所有产品和营销传播都采用了 segoe 字体。logo 前面的彩色方块代表公司多样化的产品。

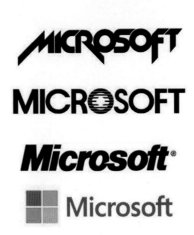

图 2-49　微软 logo 变迁

11. IBM（见图 2-50）

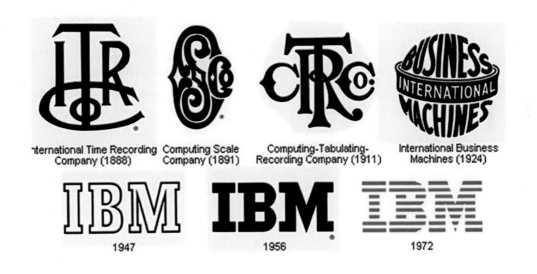

图 2-50　IBM logo 变迁

IBM 公司于 1911 年在美国纽约州成立。

IBM 的 logo 演变史和 IBM 的公司名称有关，在 1924 年（包含 1924 年）以后公司的名称改成了 International Business Machines Corporation，其简称为 IBM；在 20 世纪中期，科技公司基本上已经开始实行文字标志为主题的 logo，于是在

1947—1956 年 IBM 将 logo 设计成了以 ibm 为主体的文字 logo；在 1972 年，IBM 的标志做了一个水平间条的变化，象征着二进制这一概念，水平线条代表活力、速度和创新，很巧妙地将公司的行业特征带到了 logo 中，使 logo 的这种基本形态一直沿用至今。

12．INTEL（英特尔，见图 2-51）

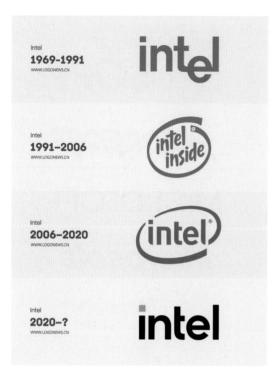

图 2-51　英特尔 logo 变迁

英特尔公司于 1968 年在美国加利福尼亚州成立。

2006 年，英特尔推出全新品牌营销策略，新 logo 替代原来企业 logo 和 "inter inside" logo。logo 加入了广告标语"超越未来"，传达出"英特尔在技术、教育、社会责任、制造业等方面不断进步"的理念。

英特尔目前正在使用的品牌 logo，其标志性的蓝色加上椭圆形圆环围绕"intel"，让其具有十足的动感，每每看到这个 logo，耳边也会不由地想起极具识别性的 bgm。其中包括英特尔公司旗下现有的酷睿 Core 系列产品的图标设计，如图 2-52 所示。

其实，标志的更新设计，在保留品牌个性特点的同时，尽可能减少大众对品牌的视觉压力，这样既增强了品牌标志的识别度，同时在错综复杂的互联网信息中，也有利于品牌更大范围、更国际化地传播和推广。

图 2-52　酷睿 Core 系列产品的图标设计

13．VERSACE（范思哲）（见图 2-53）

图 2-53　VERSACE（范思哲）标志

VERSACE（范思哲）品牌于 1978 年在意大利米兰创立。

来自意大利知名的奢侈品牌 VERSACE（范思哲）创造了一个时尚帝国，代表着一个品牌家族，范思哲的时尚产品渗透了生活的每个领域，其鲜明的设计风格、独特的美感、极强的先锋艺术表征让它风靡全球。它的设计风格鲜明，是独特的美感极强的先锋艺术的象征。

范思哲标志设计运用象征的手法，采用神话中"蛇妖"美杜莎的造型作为精神象征所在，汲取古希腊、埃及、印度等国家的瑰丽文化打造而成。美杜莎是希腊神话中的女魔头，代表着权威和致命的吸引力，它象征着范思哲不仅有超脱歌剧式的华丽，更有极强的先锋潮流艺术特征而受到世人的追捧。

至于为什么要使用美杜莎作为品牌标志，VERSACE 现任设计总监、创始人 Gianni Versace 的妹妹 Donatella Versace 曾在访问中说，因为没有人能逃脱美杜莎的爱。

14. YSL（圣罗兰）（见图 2-54）

YSL（圣罗兰）品牌于 1962 年在法国巴黎创立。

YSL 的全称是 Yves Saint Laurent，中文名为圣罗兰，是世界著名的时尚品牌，主要有时装、护肤品、香水、箱包和配饰等。创始人 Yves Saint Laurent 最开始曾为迪奥公司设计时装。

圣罗兰的品牌标志由乌干达籍的法国画家、设计师 Adolphe Jean-Marie Mouron 设计完成。这个标志看似简单，却充满许多"出格"的设计想法，让三个原本很难协调融合的字母极其优雅地融为了一体。

图 2-54 YSL（圣罗兰）标志

15. Rolls-Royce（劳斯莱斯）（见图 2-55）

图 2-55 Rolls-Royce（劳斯莱斯）标志

Rolls-Royce（劳斯莱斯）是世界顶级豪华轿车厂商，在 1906 年成立于英国，公司创始人为 Frederick Henry Royce（亨利·莱斯）和 Charles Stewart Rolls（查理·劳斯）。劳斯莱斯出产的轿车是顶级汽车的杰出代表，以豪华而享誉全球。2003 年劳斯莱斯汽车公司被宝马（BMW）接手。

这个车标源于一个浪漫的爱情故事，设计者是英国画家兼雕刻家查尔斯·赛克斯（Charles Sykes）。英国保守党议员约翰·蒙塔古（John Montagu）对爱情有着与生俱来的文艺般的执着和浪漫情怀，已婚的他依然疯狂地爱着自己的女秘书艾琳娜·桑顿（Eleanor Thornton），在购买一辆劳斯莱斯 10/HP 后，蒙塔古找到了查尔斯·赛克斯，希望将自己情人桑顿的形象设计成车标。

当时巴黎的编舞家、舞蹈家珞伊·弗勒正在舞蹈界掀起一场革命，蒙塔古带着桑顿来到巴黎的歌剧院观看她的演出。灯光中，一系列完美的舞姿展现出来的正是蒙塔古心中想要的形象：披着紧身长纱的女人，若隐若现的绝妙身姿在长纱的包裹下显得更加唯美。几经修改，最后飞天女神的形象终于成型：弯曲着双腿，头向着前方伸去——似乎在凝视前方的路面，细纱长裙随风而飘又紧紧地裹住曼妙的身躯。1911 年，它正式成为劳斯莱斯车的车标。

16. The Hermès（爱马仕）（见图 2-56）

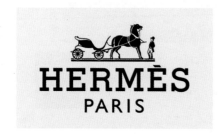

图 2-56 The Hermès（爱马仕）标志

Hermès（爱马仕）是世界著名的奢侈品品牌，在 1837 年由 Thierry Hermès 创立于法国巴黎，早年以制造高级马具起家，迄今已有 170 多年的悠久历史。

爱马仕的品牌标志为一驾马车搭配孟菲斯字体的品牌名称，由 Dr. Rudolf Wolf 在 1929 年设计而成。这个标志的由来自然离不开 Hermès 的老本行：马具用品店。

19 世纪，在法国巴黎的大部分居民都饲养马匹。1837 年，Thierry Hermès 在繁华的 Madeleine 地区的 Basse-du-Rempart 街上开设了第一间马具专营店。他的马具工作坊为马车制作各种精致的配件，在当时巴黎城里最漂亮的四轮马车上，都可以看到爱马仕马具的踪影。爱马仕的匠人们就像艺术家一样，对每件产品精雕细刻，留下了许多传世之作。之后，爱马仕走出巴黎，走向欧洲各国。爱马仕制造的高级马具深受欧洲贵族们的喜爱，其品牌也成为法国式奢华消费的典型代表。

17．CHANEL（香奈儿）（见图 2-57）

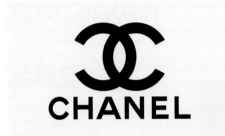

图 2-57　CHANEL（香奈儿）标志

CHANEL（香奈儿）是一个有着整整百年历史的著名品牌，香奈儿时装永远有着高雅、简洁、精美的风格，它善于突破传统，早在 20 世纪 40 年代就成功地将"五花大绑"的女装推向简单、舒适，这也许就是最早的现代休闲服。

香奈儿品牌于 1913 年在法国巴黎创立，香奈儿标志是双 C 的设计。这个企业 logo 设计来源于它的创始人 Gabrielle Chanel，Coco 是她的小名，为了纪念自己的品牌，将两个开头的字母双 C 作为 logo。双 C 第一个意思是取决于自己的名字，第二个意思是女人的双面性，不一样的自己。这个标志既有意义又新颖，从此双 C 的标志成为史上最流行、最赚钱的品牌。女人的时尚、女人的香奈儿精神，让这个世界更加美丽缤纷。

香奈儿品牌走高端路线，时尚简约、简单舒适，具有纯正风范。"流行稍纵即逝，风格永存"依然是品牌背后的指导力量；"华丽的反面不是贫穷，而是庸俗"，Chanel 女士主导的香奈儿品牌最特别之处在于实用的华丽，从生活周围撷取灵感，尤其是爱情，不像其他设计师要求别人配合他的设计，香奈儿品牌提供了具有解放意义的自由和选择，将服装设计从男性观点为主的潮流转变成表现女性美感的自主舞台，将女性本质的需求转化为香奈儿品牌的内涵。

18．Maserati（玛莎拉蒂）（见图 2-58）

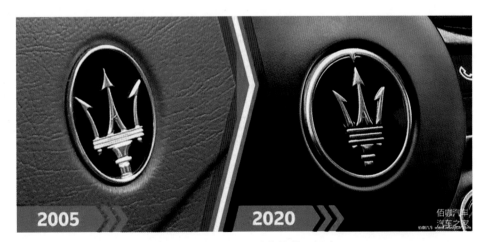

图 2-58　Maserati（玛莎拉蒂）标志

Maserati（玛莎拉蒂）是一家意大利豪华汽车制造商，在 1914 年 12 月 1 日成立于博洛尼亚（Bologna），公司总部现设于摩德纳（Modena），品牌的标志为一支三叉戟。

这个三叉戟的标志由玛莎拉蒂兄弟中的 Mario Maserati 设计完成。在玛莎拉蒂兄弟六人中，Mario Maserati 是唯一一个不懂汽车技术、不懂商业运营的艺术家。这个标志的灵感来自矗立在博洛尼亚

Maggiore 广场上的海神尼普顿雕像，这里曾是玛莎拉蒂的总部所在地。

玛莎拉蒂表示，受博洛尼亚海王星喷泉的启发，演变的三叉戟标志现在"更加现代，平衡而优雅"。早期的徽标修改始于 2005 年的造型设计，公司重新设计了两个侧箭头，形成了将三叉戟与蓝色区域分隔开的分离部分，蓝色区域填充了经典椭圆形徽章的下部。

19. PRADA（普拉达）（见图 2-59）

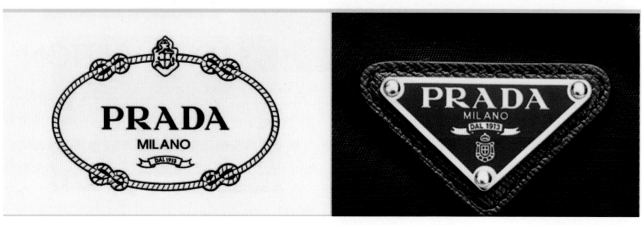

图 2-59　PRADA（普拉达）标志

1913 年，PRADA（普拉达）在意大利米兰的市中心创办了首家精品店，创始人 Mario Prada（马里奥·普拉达）所设计的时尚而品质卓越的手袋、旅行箱、皮质配件以及化妆箱等系列产品，都得到了来自皇室和上流社会的宠爱和追捧。

传统的普拉达标志是一个圆环，环上有着绳子的纹理，四边像绳结一样的其实就是象征意大利皇室的八字结，又名皇室结或爱之结，而标志正上方中央位置则是皇室家族的盾形徽章。Miuccia 最初致力于设计配饰，但她也延续了为家族企业生产高品质箱包的传统。

而 Miuccia 为普拉达注入了新时代的灵魂。她赋予其女性的力量，从小众的贵族品牌转而成为富有力量、提倡独立的品牌。在她的努力下，普拉达的品牌发展得更加迅速，品牌的标志变得更为简约，只余下品牌的名字、创办地方及年份，以及意大利皇室家族的徽章，有时在某些产品上，甚至只剩下普拉达的名字。

普拉达的设计与现代人的生活形态水乳相融，不仅在布料、颜色与款式上下功夫，而且设计背后

的生活哲学契合现代人追求切身实用与流行美观的双重心态，普拉达在机能与美学之间取得完美平衡，不仅是时尚潮流的展现，更是现代美学的极致。

作为意大利皇室供货商的普拉达，自从 1913 年起便开始使制作印有萨瓦盾徽和皇家章纹的图形作为标志。带着这样的观念，在 2006 年春夏普拉达将历史经典再度重现，以当年制作皇家工艺的技巧将 PRADA Heritage Collection 仕女提包重新呈现于世人眼前。

普拉达的服装除了布标上的"PRADA"大写之外，几乎没有任何明显的辨识记号，唯有皮件上才有明显的辨识标志。

普拉达皮具偶尔会以烫压的方式，小小地烙印在皮件的表面上。

倒三角形的铁皮标志只有在普拉达皮件系列的产品上才会出现，几乎是大家的第一印象的铁皮标志。上面除"PRADA"之外，在其下方会有一行标明其"品牌出生地"的"MILANO"小字，以及创立品牌的年份 1913 年，而少了一个字就不是普拉达。

20. Louis Vuitton（路易威登）（见图 2-60）

图 2-60　Louis Vuitton（路易威登）图案与标志

Louis Vuitton（路易威登）于 1854 年成立于法国巴黎，从皇室御用到顶级工艺作坊，路易威登未曾中断对旅行、传统和创新的热情与传承。路易威登的种种经典设计顺应了旅行历史的重要发展。

monogram 图案诞生于路易威登成立的六年之后。当时佐治·威登认为要给予品牌产品一个一致性的形象标志，遂花了几星期不断创作图案主题草图。这时期日本美学风潮风靡欧洲，他最后选出的定稿亦深具传统日本徽章的意味：由圆圈包围的四叶花卉、四角星、凹面菱形内包四角星，加上重叠一起的 LV 两字（Louis Vuitton 名字的缩写）组成独一无二的 monogram 图案组合。

路易威登公司于 1897 年将 monogram 图案帆布设计注册，1905 年更将之注册为品牌。

21. The Ferrari（法拉利）（见图 2-61）

图 2-61　The Ferrari（法拉利）标志

Ferrari（法拉利）是一家意大利汽车生产商，1929 年由恩佐·法拉利（Enzo Ferrari）创办，主要制造一级方程式赛车、赛车及高性能跑车。法拉利是世界闻名的赛车和运动跑车的生产厂家，早期的法拉

利主要是赞助赛车手及生产赛车，1947 年后开始独立生产汽车。

法拉利的"跃马"车徽背后也有一段感人的故事。一位在第一次世界大战中捐躯的意大利空军英雄 Francesco Baracca 的双亲，看见法拉利赛车所向无敌的神采，正是爱子英灵依托的堡垒，于是恳请法拉利将原来标徽绘在其爱子座机上的"跃马"标志镶嵌在法拉利车系上，以尽爱子巡曳地平线的壮志。法拉利欣然接受了这个建议，并在"跃马"的顶端加上意大利的国徽为"天"，再以"法拉利"横写字体串连成"地"，最后以自己故乡蒙达那市的代表颜色——黄色渲染全幅而组合成"天地之间，任我驰骋"的豪迈图腾。

此外，"跃马"车徽还有另外一种说法。在第一次世界大战中，意大利一位表现出色的飞行员的飞机上就有一匹会给他带来好运的跃马。在法拉利最初的比赛获胜后，飞行员的父母亲（一对伯爵夫妇）建议：法拉利也应在车上印上这匹带来好运气的跃马。后来飞行员死了，马就变成了黑颜色。而标志底色则为公司所在地摩德纳的金丝雀的颜色。

22．Maison Martin Margiela（马丁·马吉拉）（见图 2-62）

图 2-62　Maison Martin Margiela（马丁·马吉拉）标志

Maison Martin Margiela（马丁·马吉拉）品牌于 1988 年在法国创立。

马丁·马吉拉（Martin Margiela）是比利时服装设计师，他出生于比利时亨克，曾担任爱马仕（Hermès）的创意总监。和比利时前卫风格安特卫普六君子皆为安特卫普皇家艺术学院毕业学生，其个人品牌为 Maison Martin Margiela（"Maison"为法文家的意思）。2009 年，马丁·马吉拉正式宣布退出他的个人品牌。

马丁·马吉拉品牌服饰缝在衣服上的标志都只用白色布片，或圈上 0 ～ 23 其中一个数字的布片来示意衣服所属的设计系列，如 0 号系列意指 Artisanal 系列，女装基本衣饰则以 6 号来示意，10 号是男装系列的代号，鞋子便是 22 号，而印刷品及配件就是 13 号。随着系列的更新，会有更多不同号码出现。

23．Paul Smith（保罗·史密斯）（见图 2-63）

图 2-63　Paul Smith（保罗·史密斯）标志

Paul Smith（保罗·史密斯）是英国时尚品牌，其最受人追捧的便是内心里的些许叛逆精神——表面是绅士却偷着"耍坏"，这也是设计师 Paul Smith 的英式幽默。

无处不在的 Paul Smith 品牌签名标志，其实并不是 Paul Smith 本人的签名，而是出自 20 世纪 70 年代 Paul Smith 在家乡诺丁汉工作时结识的朋友 Zena Marsh 之手。

这个签名版标志看似简单，用起来却相当麻烦，因为是出自 Zena Marsh 的手写，所以在后续使用时常常要考量笔画、结构及大小等细节问题。

24. Lamborghini（兰博基尼）（见图 2-64）

图 2-64　Lamborghini（兰博基尼）标志

兰博基尼汽车公司（Automobili Lamborghini S.p.A.）是一家坐落于意大利圣亚加塔·波隆尼（Sant'Agata Bolognese）的跑车制造商，公司由费鲁吉欧·兰博基尼在 1963 年创立。早期由于经营不善，于 1980 年破产；数次易主后，1998 年归入奥迪旗下，现为大众集团（Volkswagen Group）旗下品牌之一。

兰博基尼的标志是一头充满力量、正向对方攻击的斗牛，与大马力、高性能跑车的特性相契合，同时彰显了创始人斗牛般不甘示弱的个性。这个车标的设计来源于金牛星座，是其创始人费鲁吉欧·兰博基尼为刺激法拉利创始人恩佐·法拉利故意而为之的设计。

25. Rolex（劳力士）（见图 2-65）

图 2-65　Rolex（劳力士）标志

Rolex（劳力士）是瑞士著名的手表制造商，前身为 Wilsdorf and Davis（W&D）公司，由德国人汉斯·威尔斯多夫（Hans Wilsdorf）与英国人戴维斯（Alfred Davis）于 1905 年在伦敦合伙经营。1908 年由汉斯·威尔斯多夫在瑞士的拉夏德芬（La Chaux-de-Fonds）注册更名为 Rolex。

劳力士最初的手表标志设计为一只伸开五指的手掌，它表示该品牌的手表完全是靠手工精雕细琢的，后来才逐渐演变为皇冠的注册商标。皇冠除了展现出劳力士手表在制表业的帝王之气，还代表着威信、胜利和完美主义。劳力士公司的口号即为 A crown for every achievement。

26. Burberry（博柏利）（见图 2-66）

图 2-66　Burberry（博柏利）标志

Burberry（博柏利）创办于 1856 年，已有百年历史，是英国皇室御用品品牌，带有浓厚的英伦风情。博柏利长久以来成为奢华、品质、创新，以及永恒经典的代名词，旗下的风衣作为品牌标识享誉全球，

赢取了无数人的欢心，成了一个永恒的时尚品牌。

　　1901 年，博柏利开始采用这个马术骑士的品牌标志，其中包括一个拉丁单词"prorsum"，意为向前的意思，马身上每一个线条如锋利的刀刃，锐利而又有力量，旗子的线条飘逸，刚与柔的结合让整个标志充满了动感，尤其是马奔跑的速度与力量无处不体现博柏利作为皇室御用品的家族身份和地位的象征。

　　博柏利新的 logo 图样直接去掉了最具标志性的骑士，区别于旧 logo 的衬线字体，新 logo 和其他大牌一样：无衬线＋全大写设计，特点是简洁直观，视觉更加的突出。

27．Porsche（保时捷）（见图 2-67）

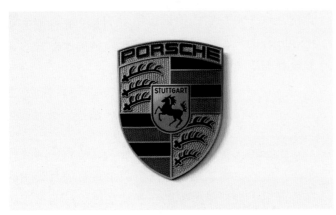

图 2-67　Porsche（保时捷）标志

Porsche（保时捷）公司成立于 1931 年，总部在德国斯图加特。

　　保时捷是德国汽车品牌，创始人为费迪南德·保时捷。在 1932 年的巴黎国际展览会上，保时捷已经名扬四海。保时捷汽车具有鲜明的特色，甲壳虫式的车形、后置式的发动机和优异的性能令它很快成为知名的汽车品牌。

　　保时捷的英文车标采用德国保时捷公司创始人费迪南德·保时捷的姓氏。图形车标采用公司所在地斯图加特市的盾形市徽。"PORSCHE"

字样在商标的最上方，表明该商标为保时捷设计公司所拥有；商标中的"STUTTGART"字样在马的上方，说明公司总部在斯图加特市；商标中间是一匹骏马，表示斯图加特这个地方盛产一种斯图加特马；商标的左上方和右下方是鹿角的图案，表示斯图加特曾经是狩猎的好地方。商标右上方和左下方的黄色条纹代表成熟了的麦子的颜色，喻指五谷丰登；商标中的黑色代表肥沃的土地；商标中的红色象征人们的智慧与对大自然的钟爱，由此组成一幅精湛意深、秀气美丽的田园风景画，展现了保时捷公司辉煌的过去，并预示了保时捷公司美好的未来与保时捷跑车的出类拔萃。

28．Gucci（古驰）（见图 2-68）

图 2-68　Gucci（古驰）标志

Gucci（古驰）是意大利时装品牌，由古驰奥·古驰于 1921 年在意大利佛罗伦萨创办。古驰的产品包括时装、皮具、皮鞋、手表、领带、丝巾、香水、家居用品以及宠物用品等。

　　古驰吸收了英国美学的精髓，并把它带返意大利。古驰产品从骑术世界获得灵感，造出金属扣及马镫为主题的设计，其后更成为佛罗伦萨公司的标记。

　　古驰品牌时装一向以高档、豪华、性感而闻名于世，以"身份与财富之象征"的品牌形象成为富有上流社会的消费宠儿，向来被商界人士垂青，时尚之余而不失高雅。古驰现在是意大利最大的时装集团。

　　古驰的标志是其创始人 Guccio Gucci 名字的缩写，由其儿子 Aldo 在 1933 年设定。这个标志设计就如同它的商品一样奢华高贵，金黄的颜色、交错的设计无可挑剔地展现了其企业的华美气质。毋庸置疑，这个标志和香奈儿的双 C 品牌标志极像，但它们从来没有为此而提起过任何诉讼。

29. Harrods（哈洛德百货）（见图 2-69）

图 2-69　Harrods（哈洛德百货）标志

Harrods（哈洛德百货）于 1834 年在伦敦创立。

哈洛德百货是世界最负盛名的百货公司，贩售奢华的商品，位于伦敦的骑士桥（Knightsbridge）上，在西敏和肯辛顿之间。"哈洛德"的品牌也用在哈洛德集团的其他子公司，如哈洛德银行、哈洛德房地产公司、哈洛德航空等。

哈洛德的标志由 Minale Tattersfield 在 1967 年设定，这个手写字体的标志用于 Harrods 品牌下超过 300 种的产品或服务，并且还要保证印刷样式包装设计的统一。

30. The Bugatti（布加迪）（见图 2-70）

图 2-70　The Bugatti（布加迪）标志

Bugatti（布加迪）是法国最具有特色的超级跑车车厂之一。布加迪以生产世界上最好的及最快的车而闻名于世。最原始的布加迪品牌已经在第二次世界大战后消失。不过战后此品牌曾经有两度中兴，目前它是大众集团旗下的一个品牌。

汽车品牌布加迪的创始人为埃多尔·布加迪（Ettore Bugatti），这个标志则是由他的父亲、一位出色的珠宝设计师和艺术家设计完成的。在埃多尔·布加迪的父亲看来，儿子看待汽车就像他审视自己手中的珍宝一样，于是就有了这个外形酷似珠宝的车标，周围点缀的花边线则是以早期汽车行驶中的安全线为灵感。

布加迪商标中的英文字母即布加迪，上部 EB 即为埃多尔·布加迪英文拼音的缩写，周围一圈小圆点象征滚珠轴承，底色为红色。

31. Ralph Lauren（拉尔夫·劳伦）（见图 2-71）

图 2-71　Ralph Lauren（拉尔夫·劳伦）标志

Ralph Lauren（拉尔夫·劳伦）来自美国，并且带有一股浓烈的美国气息。拉尔夫·劳伦名下的两个品牌 Polo by Ralph Lauren 和 Ralph Lauren 在全球开创了高品质时装的销售领域，将设计师拉尔夫·劳伦的盛名和拉尔夫·劳伦品牌的光辉形象不断发扬。

这个马球标志是拉尔夫·劳伦最著名的标志，从拉尔夫·劳伦选择贵族的马球运动为品牌标志，就可联想他设计服装的源起。

1939 年 10 月 14 日出生于美国平凡劳工家庭的拉尔夫·劳伦，其父亲是一位油漆工人，母亲则是标准的家庭主妇。从其家庭背景而论，几乎与服装牵不上边。然而，拉尔夫·劳伦对于服装的敏锐度，可以说是与生俱来的，从小便自己玩起衣裳的拼接游戏，将军装与牛仔服饰融合为一，让衣服有其背后的故事性。

拉尔夫·劳伦勾勒出的是一个美国梦：漫漫草坪、晶莹古董、名马宝驹。他的产品无论是服装还是家具，无论是香水还是器皿，都迎合了顾客对上层社会完美生活的向往。或者正如拉尔夫·劳伦本人所说："我设计的目的就是去实现人们心目中的美梦——可以想象到的最好现实。"

当今的品牌标志需要视觉先行，通过一定的图案、颜色来向消费者传输某种信息，以达到识别品牌、促进销售的目的。品牌标志盲目地跟随标志趋势是不正确的，标志需要符合品牌的核心竞争力，并不是现在的一味地简化。品牌的标志，归根到底是为品牌服务的，标志要让人们感知到这个品牌是干什么的，它能带来什么利益。准确表达品牌特征，才能给人以正确的联想。当然，标志的设计要兼具时代性与持久性，如果不能顺应时代，就难以产生共鸣。一个品牌标志的好坏的判断方式，不应该是单纯的判断它有没有跟随潮流，还应该是有没有很好地表达企业理念和品牌的核心价值。

思考与练习

际问题出发，通过搜集整合资料、小组讨论等步骤梳理它的发展历程以及未来的发展方向，提高学生自主探究的能力，以及交流与合作的能力。

内容：调研报告书（图文并茂），包括调研情况、标志溯源、标志发展、修改方案、方案说明等。

要求：

（1）分组合作，2～3人一组，分头调研，汇集资料。

（2）至少选择两个及以上的标志进行探究，报告字数不少于 3000 字。

（3）提出修改方案时，要注意新标志的合理性和原创性。

名称：寻找身边标志的故事

目的：从身边耳熟能详的标志开始探索，从实

第 3 章　标志创意

　　从字面上讲，创意是创造意识或创新意识的简称。创意是一种通过创新思维意识，从而进一步挖掘和激活资源组合方式进而提升资源价值的方法；创意应该是打破常规，破旧立新的创造，是有别于寻常或者司空见惯的思维碰撞，是具有新颖性和创造性的想法，不同于寻常的解决方法。在艺术设计领域，创意是设计作品的"灵魂"，决定设计作品的注意度和生命力。在标志设计中，创意服务于标志主体，如何用独一无二、生动形象的创意反映主体的理念、特性及内容，是标志成功与否的关键所在。

3.1　标志创意思维的方法

从事几十年设计与教学经验的笔者来说，发散性思维的创意方法是一个较容易获得有效方案的创意手段。

发散性思维又称作扩散性思维、辐射性思维、求异思维，是一种从不同的方向、途径和角度去设想，探求多种答案，最终使问题获得圆满解决的思维方法。在接到标志设计任务后，根据标志设计任务的要求和标志主体的特性广泛搜集资料，把想到的图形、文字等信息进行搜集整理，就像撒网捕鱼一样，网越大，捕到鱼的机会就越多。当然，网撒下去捕上来的不只有鱼，所以还要有一个分拣工作，这个分拣工作对于标志设计就是选取有用信息，进一步组织、完善的过程。下面通过两个实际案例学习发散性思维的创意方法。

3.1.1　发散性思维

设计创意思维的方法有很多种，例如逆向思维法、头脑风暴法、发散性思维法等，不管哪种方法都是为获得最佳设计效果而服务的。针对标志设计的特性，对于一名

【案例一】

这是一个房地产的 logo，在做 logo 之前策略已经给出了一个概念：藏宝地/非凡墅。设计者基于这个概念开始进行 logo 设计工作，如图 3-1～图 3-5 所示。

图 3-1　龙湾国际设计概念

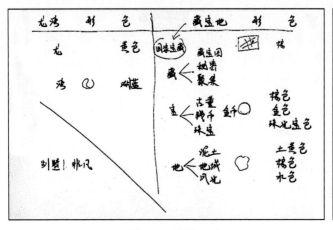

图 3-2　联想（1）　　　　　　　　　　　图 3-3　联想（2）

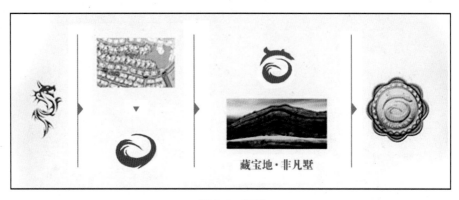

图 3-4　初稿

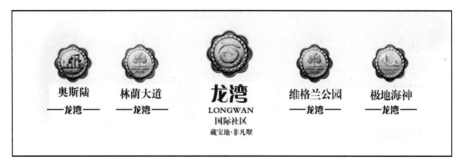

图 3-5　成稿

本案例创意思维的方法如下。

（1）根据设计要求展开联想，把想到的内容写到纸上。

（2）将收集的信息归纳整理，提取精华。

（3）将提炼的图形、文字、色彩要素进行逐步设计和完善。

（4）最终成稿。

【案例二】

名称： 翰美伟思科技有限公司

业务： 泛娱乐分享概念的手机游戏开发、经营公司

注解： Handmade Wise

对公司而言，"Handmade"是手工打造、定制精制之意，代表品质与从业的态度；对投资人而言，"Handmade"意为白手起家，双手创造，精心投入，也是值得推崇的创业之拓展精神。

应用需求：日常办公用品应用，手机屏幕 logo 体现，游戏开机解构动画应用。

配色：主色为黑色，少部分配色为红色或蓝色。

在和客户进行沟通后，大家一致通过"翻花绳"的创意，于是设计者开始完善这个创意，尝试了很多表现形式和手法。为了加入游戏科技的属性，设计者将字体设计中的"思"字做了个像素飞入的效果，如图 3-6 ～图 3-13 所示。

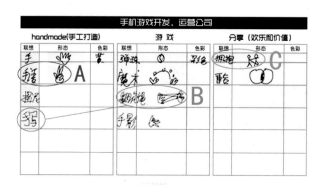

图 3-6　构思　　　　　　　　　　　图 3-7　确认构思

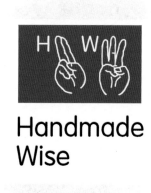

图 3-8　手法表现形式

图 3-9　翻花绳（1）

想要翻绳，就必须找到一个或多个乐意与之合作的游戏伙伴，同时，在游戏中还必须同心协力，动作协调一致，才能顺利地开展游戏。在翻绳游戏中，可以发展许多有趣的玩法：降落伞、飞机、拉锯、渔网、花瓶、小鱼、松紧带、剪刀、小汽车等，色彩纷呈，想象奇特。

图 3-10　确认手法

图 3-11　拥抱手法

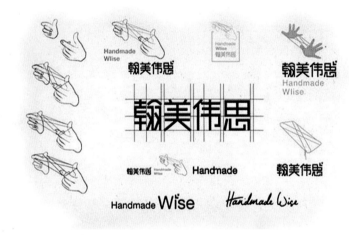

图 3-12　翻花绳（2）

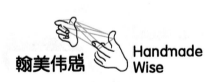

图 3-13　确认手法

案例选自网站：http://wenku.baidu.com/view/8c9602f3f90f76c661371a46.html

3.1.2　打破常规

常态化的事物或者是司空见惯的事物往往无法吸引人的关注和兴趣，设计也是如此。打破常规就是找寻不同的视角和切入点，让事物看起来生动有趣，耐人寻味，引发人们的好奇心去思索和探究，从而留下深刻的印象。

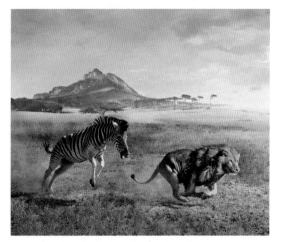

图 3-14　引人好奇

草原上一只雄伟的狮子追赶食草动物，是一件司空见惯的事情，如果反过来，让一只食草动物去追逐猛兽（如图3-14所示），就会引起人们的好奇心，从而产生一探究竟的兴趣。在标志设计中，也有很多这种反常态的、打破常规的设计手法。

1. 形态反常规

改变事物天然的或者固有的形态，如图 3-15 和图 3-16 中方形的樱桃，变形、夸张的人体，一方面形成独特的标志形态，另一方面有效吸引人的关注度，当然，这些形态的改变要首先服务于标志主体的特性，不能为了变化而变化。

图 3-15　方形的樱桃

图 3-16　变形、夸张的人体

2. 组合反常规

图形与文字是构成标志的基本设计元素，有纯图形型的标志，有纯文字型的标志，有图形与文字组合型的标志，无论哪种组合类型，打破常规的组合形式都会获得意想不到的创意效果，如图 3-17 ～图 3-26 所示。

图 3-17　常态化组合（1）

图 3-18　反常规组合（1）

DANISH FILM INSTITUTE

图 3-19　常态化组合（2）

图 3-20　反常规组合（2）

图3-21　图形与文字组成另一形态　　　　图3-22　文字与图形互动　　　　　　图3-23　图形与文字互动

图3-24　文字直接替换图形　　　　　　图3-25　图形置换（1）　　　　　　图3-26　图形置换（2）

3．比例反常规

　　调整原有的比例关系，形成强烈反差，不仅会带来视觉上的冲击力，还有可能产生某种特殊的心理感受，如图3-27～图3-29所示。

图3-27　大小对比　　　　　　　图3-28　大小与虚实对比

图3-29　悬殊的对比增加情感力量

3.2 创意的角度

创意虽然是抽象的思维，但是获得创意的灵感和内容需要从某个具体的角度入手，由点及面地进行，不然会感觉茫然而无从下手。针对标志设计的特性，需要从含义、图形、文字、形式、色彩五个角度入手。

（1）含义角度——表征、比喻、象征。

（2）图形角度——具象、抽象。

（3）文字角度——汉字、英文。

（4）形式角度——点线面、空间、装饰、共生图形、正负形、突变。

（5）色彩角度——色彩的功能、用色规律。

3.2.1 含义

从标志要表达的含义出发，能使标志将其主体的抽象的理念与精神内涵准确地表现出来。设计师根据标志主体的特点、核心竞争力及定位等，找到一个恰当的视觉图形符号作为载体，通过表征、比喻、象征等手法将标志主体抽象的理念形象化、具体化、生动化地表现出来。

1. 表征

以标志主体的外形或者显著特征等作为标志表现形式的手法。表征法的优点是，图形来源容易获得，形态通俗易懂，标志与标志主体交相呼应、协调一致。如图 3-30 所示，这是一个手作标志，标志图形元素是一双正在制作陶器的典型的手型。

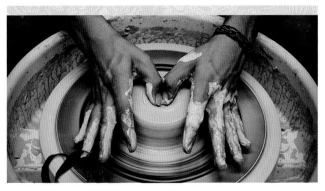

图 3-30 手作标志

如图 3-31～图 3-38 所示，煎蛋三明治标志来源其产品形态，2000 年悉尼奥运会申办标志中的飘带取自悉尼歌剧院外形，法国蓬皮杜艺术中心标志和国家大剧院标志均取自其独特的建筑外形。

图 3-31　煎蛋三明治标志

图 3-32　煎蛋三明治

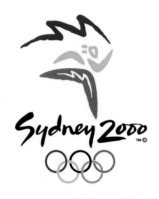

图 3-33　2000 年悉尼奥运会申办标志

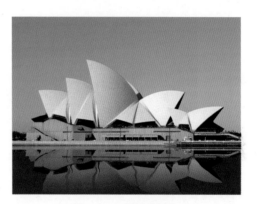

图 3-34　悉尼歌剧院

图 3-35　法国蓬皮杜艺术中心标志

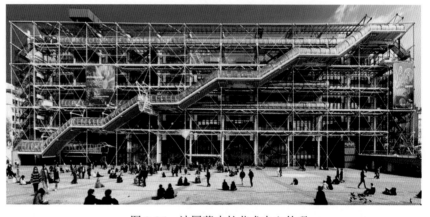

图 3-36　法国蓬皮杜艺术中心外观

图 3-37　国家大剧院标志

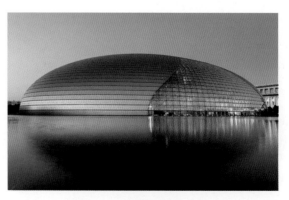

图 3-38　国家大剧院外观

2．比喻

比喻是寻找事物之间的相似点或相通点，把某一事物比作另一事物，用来比喻的两事物间有一定的关联或共性。这种表达方式往往把抽象的事物变得具体，把深奥的道理变得浅显，能使标志具有深刻的艺术性和趣味性，使人心领神会，留下深刻的想象空间，如图3-39～图3-47所示。

图3-39　照明设计公司标志

图3-40　美国国际动物保护基金会标志

图3-41　富士电视运动会标志

图3-42　美国迈阿密热火队标志

图3-43　WiFi标志

图3-44　苹果标志

图3-45　文联作家联谊会标志

图3-46　BFD学校标志

图3-47　得克萨斯艺术委员会标志

如图3-48所示为各种卫生间标志设计，虽然每种标志选取的元素各不相同，但都是从男女不同的生理特征及姿态入手，各种比喻手法生动有趣，惟妙惟肖。

图3-48　卫生间标志设计

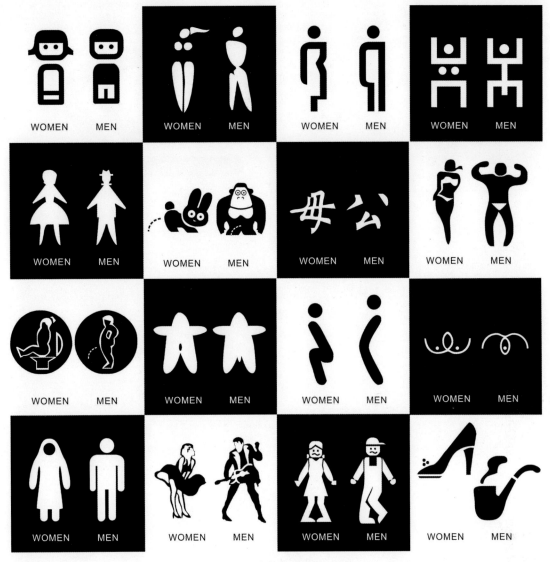

图 3-48 卫生间标志设计（续）

3. 象征

象征是指借助于某一具体事物的特征，寄寓某种深刻的思想或表达某种特殊意义的手法。标志元素选择大家熟知的、约定俗成的象征物，可以表达一些特定的含义。例如，鸽子、橄榄枝象征和平，牡丹象征富贵，喜鹊象征吉祥，等等。运用这种艺术表现手法可以使抽象的企业理念形象化，还可以创造一种艺术意境，引发人们的情感和联想。

借用某一具有代表性或固有属性的形象表达标志主体的深刻含义的手法如图 3-49 ～图 3-53 所示。

图 3-49　比利时家庭与人研究中心

图 3-50　瑞士雀巢公司

图 3-51　联合国国际妇女年

图 3-52　欧洲联盟

图 3-53　Charlotte 城市标志

3.2.2　图形

图形型标志是以自然界具象形态或以点、线、面、几何形态，运用某种设计手法构成的标志形式。图形具有生动、直观、识别性强、易于克服语言障碍，为不同阶层、不同文化背景、不同年龄的人所共同接受的优势。

图形型标志又可分为两大类：具象型、抽象型。

1. 具象图形

具象图形借助于高度概括和提炼的客观物象（如人体、动物、植物）的自然形态传达标志主体特性、理念及内含。这类标志的形式感和谐统一，在视觉上易识易记，容易产生情感上的亲和力，如图 3-54～图 3-65 所示。

图 3-54　具象图形标志（1）

图 3-55　具象图形标志（2）

图 3-56　具象图形标志（3）

图 3-57　具象图形标志（4）

图 3-58　具象图形标志（5）

图 3-59　具象图形标志（6）

图 3-60　具象图形标志（7）　　　图 3-61　具象图形标志（8）　　　图 3-62　具象图形标志（9）

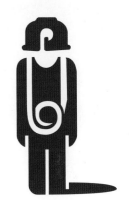

图 3-63　具象图形标志（10）　　　图 3-64　具象图形标志（11）　　　图 3-65　具象图形标志（12）

2．抽象图形

一个企业或机构由于其产品特性、文化背景、历史渊源等复杂原因，在标志设计中用具象的图形表现往往是不充分或缺乏深度的。抽象图形是视觉语言的符号化，具有强烈的点、线、面的个性和简洁、洗练的视觉形象，包含丰富的信息量和哲理性，所以更能充分、深刻地表达标志主体的内涵和意义，如图 3-66 ～图 3-77 所示。

图 3-66　抽象图形标志（1）　　　图 3-67　抽象图形标志（2）　　　图 3-68　抽象图形标志（3）

图 3-69　抽象图形标志（4）　　　图 3-70　抽象图形标志（5）　　　图 3-71　抽象图形标志（6）

图 3-72　抽象图形标志（7）

图 3-73　抽象图形标志（8）

图 3-74　抽象图形标志（9）

图 3-75　抽象图形标志（10）

图 3-76　抽象图形标志（11）

图 3-77　抽象图形标志（12）

3.2.3　文字

文字本身具有说明性和造型性的双重特点，以文字特定字形的排列或构成来传达企业、机构的理念和精神便具有了文字说明的准确性。

1．汉字

汉字形态具有强烈的个性和民族性，它是世界众文字中唯一具有方块形态的文字。古人归纳汉字构成具有象形、会意、指事、形声、专注、假借的特性（称"六书"）。用汉字进行标志设计，更能充分展现中国文化的博大精深和区别于其他文字造型的民族个性，如图 3-78 所示。

香港大新银行标志是以两粒算盘珠子联结起来，中间的负形构成一个"大"字来表现的。整个视觉形态非常清晰，既反映了机构的地域背景，又突出了银行服务背后的文化根源，如图 3-79 所示。

中国妇女联合会标志由三个字母"m"巧妙组合成一个"女"字，既准确体现了"中国妇女"这一主体，又通过视觉语言体现出"联合"这层意思，是一个设计非常巧妙的汉字标志，如图 3-80 所示。

图 3-78　拍卖行标志

图 3-79　香港大新银行标志

图 3-80　中国妇女联合会标志

其他的汉字标志如图 3-81～图 3-86 所示。

图 3-81　汉字标志（1）

图 3-82　汉字标志（2）

图 3-83　汉字标志（3）

图 3-84　汉字标志（4）

图 3-85　汉字标志（5）

图 3-86　汉字标志（6）

2. 英文

1）单字母型

单字母型标志往往是用企业、机构名称的第一个字母经艺术手法表现的标志，其造型简洁，标识性强，如图 3-87～图 3-101 所示。

图 3-87　单字母型标志（1）

图 3-88　单字母型标志（2）

图 3-89　单字母型标志（3）

图 3-90　单字母型标志（4）

图 3-91　单字母型标志（5）

图 3-92　单字母型标志（6）

图 3-93　单字母型标志（7）

图 3-94　单字母型标志（8）

图 3-95　单字母型标志（9）

图 3-96　单字母型标志（10）

图 3-97　单字母型标志（11）

图 3-98　单字母型标志（12）

图 3-99　单字母型标志（13）

图 3-100　单字母型标志（14）

图 3-101　单字母型标志（15）

2）缩写字母型

有的企业、机构的名称比较长，字母多，便以每个主要单词的词首字母经组合构成企业机构的标志。缩写字母型标志既解决了名称长不便于记忆的缺陷，又能准确传达企业、机构的文字信息，如图 3-102 所示，是 IBM 的缩写标志。

图 3-102　IBM 的缩写标志

设计缩写字母型标志要充分利用好字母之间的关系，这种关系主要表现在以下几点：字形统一、位置关系重叠、字母连贯、组合成为另一种形态等，如图 3-103 ～图 3-110 所示。

图 3-103　字形统一（1）

图 3-104　字形统一（2）

图 3-105　位置关系重叠

图 3-106　字母连贯（1）

图 3-107　字母连贯（2）

图 3-108　组合成为另一种形态（1）

图 3-109　组合成为另一种形态（2）

图 3-110　组合成为另一种形态（3）

3）全名称字母型

全名称字母型标志具有视听同步的优势，能完整而准确地传达企业、机构或品牌形象。但应注意的是，字母过多的名称不易用此手法。

设计全名称字母型标志也要充分考虑字母之间的关系，设计得巧妙可以创造出引人注目的艺术效果，反之则会将字母过长引起的视觉疲劳的缺点暴露出来。其艺术性主要表现在节奏、主次 / 大小、强调 / 特异、字形统一、 组合关系、创意巧思等，如图 3-111 ～图 3-123 所示。

图 3-111　节奏

图 3-112　主次 / 大小

图 3-113　强调 / 特异（1）

图 3-114　强调 / 特异（2）

图 3-115　强调 / 特异（3）

图 3-116　强调 / 特异（4）

图 3-117　字形统一（1）

图 3-118　字形统一（2）

图 3-119　组合关系（1）

图 3-120　组合关系（2）

图 3-121　组合关系（3）

图 3-122　组合关系 / 细节

图 3-123　创意巧思

3.2.4　形式

　　设计中的形式多种多样，这里针对标志设计的形式，主要从点线面、空间、装饰、共生图形、正负形、突变这几个角度进行划分和分析。

1. 点线面

　　点线面是几何学的概念，也是平面设计中最重要的构成元素。

　　平面设计中的点，由于大小、形态、位置不同，所产生的视觉效果也不同，心理作用也不同。例如，

圆形点给人平稳、饱满、浑厚有力的视觉感受，方形的点给人平稳、端庄、踏实、可依靠的视觉感受。在多点设计中，单点、分散点、密集点、自由点又有迥异的视觉感受。

如果说点是静止的，那么线就是点运动的轨迹。它具有位置、长度、宽度、方向、形状和性格等属性。线还具有丰富的表现形态，如有形与无形、弯曲与笔直、硬边与柔边、实线与虚线、粗线与细线等，线的表现力是非常强的，不同的线会产生不同的视觉感受。

在平面设计中，面的形态是多种多样的，不同形态的面具有不同的情感。同时，也具有分割的功能和作用。与点、线相比较，面的体量感更重。

在标志设计中，充分利用点、线、面的设计特点和优势，或者单一选择，或者结合利用，会形成不同的气质与视觉感受，如图 3-124～图 3-135 所示。

图 3-124　点构成的标志（1）

图 3-125　点构成的标志（2）

图 3-126　点构成的标志（3）

图 3-127　线构成的标志（1）

图 3-128　线构成的标志（2）

图 3-129　线构成的标志（3）

图 3-130　点、线构成的标志（1）

图 3-131　点、线构成的标志（2）

图 3-132　线、面构成的标志

图 3-133　点、线、面构成的标志（1）

图 3-134　点、线、面构成的标志（2）

图 3-135　点、线、面构成的标志（3）

2. 空间

空间有二维、三维等多种维度。二维空间一般指平面空间，但是在标志设计中，通过运用线条和块面巧妙的划分，也可以产生三维立体效果。三维是通过透视，利用共同面等方法在二维空间的平面上创造出的三维立体空间效果。立体的造型使标志打破平面的约束而跃然纸上，具有强烈的体量感和空间感。三维表现手法有透视、球面凹凸、投影、矛盾空间等，如图 3-136 ～图 3-147 所示。

图 3-136　立体标志（1）

图 3-137　立体标志（2）

图 3-138　立体标志（3）

图 3-139　立体标志（4）

图 3-140　立体标志（5）

图 3-141　矛盾空间

图 3-142　立体标志（6）

图 3-143　立体标志（7）

图 3-144　线条勾勒立体标志（1）

图 3-145　线条勾勒立体标志（2）

图 3-146　线条勾勒立体标志（3）

图 3-147　线条勾勒立体标志（4）

3．装饰

装饰的手法可比喻为"锦上添花"，是在标志设计主体形成的基础上运用背饰、写真、描绘、点缀、肌理等进行装点、修饰的手法，运用装饰手法的标志设计更富有细节和个性，如图 3-148～图 3-159 所示。

图 3-148　背饰手法

图 3-149　写真手法（1）

图 3-150　写真手法（2）

图 3-151　描绘手法

图 3-152　点缀手法

图 3-153　肌理手法（1）

图 3-154　肌理手法（2）

ALMAHARAH
SEA FOOD RESTAURANT

图 3-155　肌理手法（3）

图 3-156　肌理手法（4）

图 3-157　肌理手法（5）

图 3-158　肌理手法（6）

图 3-159　肌理手法（7）

4. 共生图形

共生图形指的是图形与图形之间共用一些部分或轮廓线，相互借用、相互依存，以一种异常紧密的方式，将多个图形整合成一个不可分割的整体，这种表现方式在视觉上具有趣味性和动感，能起到以一当十的视觉效果。共生图形运用到标志设计中，会让标志形态更紧凑，更巧妙，更富有创意，如图 3-160 ～图 3-176 所示。

图 3-160　共生图形标志（1）

图 3-161　共生图形标志（2）

图 3-162　共生图形标志（3）

图 3-163　共生图形标志（4）

图 3-164　共生图形标志（5）

图 3-165　共生图形标志（6）

CLAPHAND

图 3-166 共生图形标志（7）

CAR PHOTOGRAPHY

图 3-167 共生图形标志（8）

PEPPERHORN

图 3-168 共生图形标志（9）

COFFEE BUSINESS

图 3-169 共生图形标志（10）

AIRTISTIC

图 3-170 共生图形标志（11）

IRON DUCK clothing

图 3-171 共生图形标志（12）

图 3-172 共生图形标志（13）

craft

图 3-173 共生图形标志（14）

pixelflow

图 3-174 共生图形标志（15）

JAPAN

图 3-175 共生图形标志（16）

图 3-176 共生图形标志（17）

5. 正负形

任何图形都不会绝对地孤立存在，在图形的周围相对存在虚的形态，图形称为"正形"或"阳形"，

虚形则称为"负形"或"阴形"。正负形的巧妙运用，会具有"一语双关"的作用，使标志在单纯的形态下具有更丰富的表现力和含义，如图3-177～图3-191所示。

图3-177　正负形标志（1）

图3-178　正负形标志（2）

图3-179　正负形标志（3）

图3-180　正负形标志（4）

图3-181　正负形标志（5）

图3-182　正负形标志（6）

图3-183　正负形标志（7）

图3-184　正负形标志（8）

图3-185　正负形标志（9）

图3-186　正负形标志（10）

图3-187　正负形标志（11）

图3-188　正负形标志（12）

图 3-189　正负形标志（13）

图 3-190　正负形标志（14）

图 3-191　正负形标志（15）

6. 突变

突变是指图形的某一部分突破整体的构图规律，而这部分一般是需要强调的部分，经过特殊处理的这一部分成为图形的趣味中心和表现重点。突变的手法有位置突变、形状突变、色彩突变、字母突变等。突变手法的运用能更加明确、生动地表现主题，如图 3-192～图 3-197 所示。

图 3-192　位置突变（1）

图 3-193　形状突变

图 3-194　形状与色彩突变

图 3-195　字母突变（1）

图 3-196　字母突变（2）

图 3-197　位置突变（2）

3.2.5 色彩

1. 色彩的功能

色彩与图形、文字一样，在标志设计中具有重要地位。色彩具有丰富的代表性和象征性，能协助标志形态更准确、更生动地表达标志主体的特性和理念。

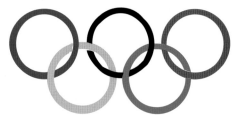

图3-198　奥运会标志

奥林匹克运动会会徽由五种色彩构成，分别代表五大洲：蓝色代表欧洲，黑色代表非洲，红色代表美洲，黄色代表亚洲，绿色代表大洋洲，其中黄色、黑色分别是亚洲和非洲的典型肤色，使人看了心领神会，如图3-198所示。

图3-199　土耳其烹饪协会标志

土耳其烹饪协会标志如图3-199所示，一只沸腾的大锅形象地传达出土耳其饮食的淳朴与火辣，加上红色的渲染，这种火辣与热情便更加生动，甚至转化成了味觉上的刺激。

2. 用色规律

标志色彩应用最广泛的是单色和双色，三种色以上的色彩设计比较少用，这是由标志的单纯性和概括性决定的，色彩越少越易于识别，而且在实际应用中，媒体的适应性更强，成本也相对较低。当然，标志选用几种色彩还要根据实际情况而定，例如，上面列举的奥运会标志选用了五种颜色。有一些个性鲜明的标志设计，色彩的运用更为复杂和微妙，如图3-200所示，七彩斑斓的色彩极大地丰富了视觉效果，并寓意"博览会"内容的丰富和精彩。图3-201则是斑驳的色彩加强了公司形象的个性化表现。

图3-200　decatur celebration 大草原博览会

图3-201　兄弟设计公司

小面积的色彩在标志设计中往往起到强调的作用，面积虽小，但是绝对的视觉中心，可以用于展现标志的核心理念，如图3-202所示。

如果选择多种色彩，标志的形态尽量选择单纯的图形，不然会干扰受众视觉，削弱标志的表现力，如图3-203所示。

运用色彩渐变加块面分割，会让标志看起来具有立体效果，如图3-204所示。

形态较为复杂的标志，又想呈现较为丰富的色彩，选用色彩渐变是较为有效的解决方法，如图3-205～图3-208所示。

图 3-202　强调

图 3-203　多色彩

图 3-204　色彩立体感

图 3-205　色彩渐变（1）

图 3-206　色彩渐变（2）

图 3-207　色彩渐变（3）

图 3-208　色彩渐变（4）

梦幻的色彩方案，让标志看起来具有独特的视觉感受，如图 3-209 所示。

色彩透视加叠加的设计手法，让标志呈现丰富的层次感和艺术性，如图 3-210 所示。

图 3-209　梦幻色彩

图 3-210　色彩叠加与透视

思考与练习

1．什么是发散性思维？标志设计运用发散性思维方法有哪些好处？

2．列举两个反常规创意手法的标志设计。

3．从含义角度出发的标志设计，有哪三种创意方法？分别列举一个实际案例。

4．用文字做标志创意有哪些优点？

5．什么是共生图形？什么是正负形？用这两种创意手法设计的标志具有何种优势？

6．列举两个色彩运用或鲜明或独特的标志设计，并分析其色彩运用的意义。

第4章 标志与VI设计

VI 是 visual identity 的简称，意为视觉识别系统。视觉识别系统是企业形象识别系统（简称 CI）的三个组成部分之一。企业形象识别系统（CI）是一种系统的创品牌战略，是企业把目标、理念、行动、表现等整合为一体，在内外交流活动中，把企业整体向上推进的经营策略中的重要一环。企业实施 CI 战略，往往能提升企业实力和影响力，从而获得切实的经济效益。

CI 的三个组成部分分别为 MI（mind identity）——理念识别、BI（behavior identity）——行为识别、VI（visual identity）——视觉识别。MI、BI、VI 三者的关系如下。MI 是 CI 的核心和原动力，是由价值观、策略和目标构成的共同体，是根据目标与任务去制定的总体管理规范与整体制度。MI 是 BI、VI 制定的先决条件；BI 是企业实际经营理念与创造企业文化的准则，对企业运作方式所做的统一规划而形成的动态识别形态。BI 是管理规范、行为准绳，对 VI 的设定与传播起着重要的作用。

VI 是 CI 设计中最直观、最生动、与受众接触最直接的组成部分。VI 是以企业标志（logo）、标准字体、标准色彩为核心展开的完整、系统的视觉传达体系，是将企业理念、文化特质、服务内容、企业规范等抽象语意转换为具体符号的概念，塑造出独特的企业形象。视觉识别系统分为基本要素系统和应用要素系统两个方面。基本要素系统主要包括企业名称、企业标志（logo）、标准字、标准色、象征图形、宣传口号、市场行销报告书等。应用要素系统主要包括办公事务用品、生产设备、建筑环境、产品包装、广告媒体、交通工具、衣着制服、旗帜、招牌、标识牌、橱窗、陈列展示等。VI 在 CI 系统中最具有传播力和感染力，最容易被社会大众所接受，具有主导地位。

VI 由两大部分组成：基础设计系统和应用设计系统，在基础设计系统中又以标志、标准字体、标准色为其核心，而标志又是其核心中的核心。

4.1 标志在视觉识别系统中的特性

来源就是标志。

当我们看到某一个熟悉的标志符号时，脑子中会立刻浮现出有关这一标志的一系列相关信息：企业名称、企业性质、企业产品，甚至产品的特性等，这就是标志在视觉识别系统中的"识别"特性。

2. 领导性

VI 设计的展开都是建立在标志设计确立的基础上，没有标志就无法进行其他设计。标志设计是企业理念的视觉化的传达，所以标志是 VI 设计核心中的核心，具有不可争辩的领导性。

1. 识别性

识别性是标志设计的最基本的特性，人们对企业的认知最简单、最直接的信息

3．同一性

通过标志的反复出现，获得视觉上形象的统一，是 VI 设计最基本的设计要求。VI 设计的应用部分就是以标志为核心的基础部分与不同媒介、不同设计内容和形式进行结合展开的设计。标志在应用设计中会反复地出现，用反复强调的手段加强受众的认知和记忆度。如图 4-1 和图 4-2 所示，天猫商城各类宣传活动的设计往往沿用标志中"猫"的形态元素，这种不断重复的设计手段是标志同一性的体现。

图 4-1　天猫商城标志

 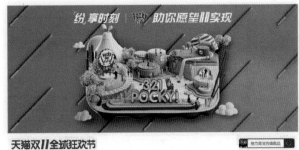

图 4-2　天猫各类宣传活动的设计运用

4．时代性

不同的时代有不同的审美，时代的进步也对设计的形式、方式等提出了不同的要求，所以标志设计要与时俱进，使其具有明显的时代特性，如图 4-3 ～图 4-5 所示为壳牌与百事可乐标志的演变过程。

图 4-3　英国荷兰皇家壳牌石油公司标志的变革过程

图 4-4 美国百事可乐公司标志的变革过程

图 4-5 百事可乐最新标志及包装应用

5．艺术性

人类对美好事物的赞赏是与生俱来的，设计的标志是否具有造型美，是否具有艺术性，是标志成功的关键之一。形态给予视觉的刺激是人们感觉的第一反应，所谓"一见钟情"就是人对美好的事物或人瞬间感知的生动形容，所以艺术性是标志设计的先决条件。

6．系统性

全球经济的飞速发展催生出越来越多、越来越庞大的集团企业，这些大集团往往有很多的分公司及子公司，为了使分公司、子公司在形象上同集团公司一致又有所区别，可采用系列化标志设计，这种家族式标志设计能产生强大的凝聚力和秩序感，在给人留下深刻印象的同时，又便于人们了解集团公司的特性和设置，可谓是一举两得，如图4-6和图4-7所示。

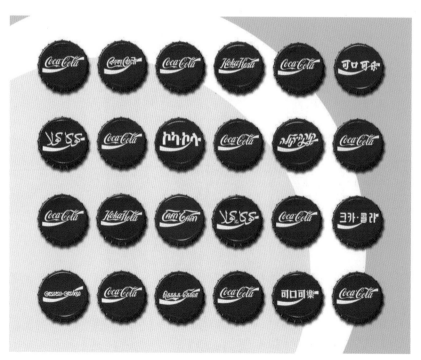

图 4-6 可口可乐在不同国家的注册标志

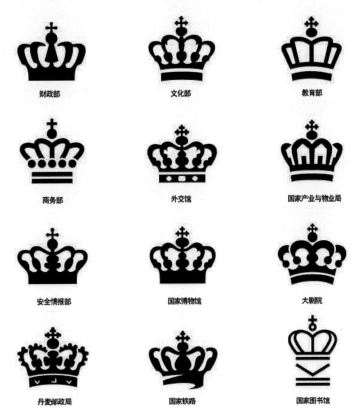

图 4-7　丹麦带有明显皇家符号特征的系列标志

4.2　标志在 VI 设计应用中的变体设计

志设计时可使用一些造型手法进行标志的变体设计。变体设计具有较强的装饰性，在丰富视觉效果的同时强化了标志的认同性。

另外，不同的媒介在材质、形态、工艺、传达方式等方面都有各自的特点、优势和局限性，标志在设计时应充分考虑对不同媒介的适应性，无论形状、大小、色彩和肌理都应考虑周到，必要时应做弹性变通。

完成标志的标准设计后，以标志的标准形态为基础，演化出各种变体设计，发挥灵活运用的延展性。

标志形象的单纯性往往在应用过程中使得视觉效果不够丰富、饱满，因此在标

1. 变体

一般常见的变体形式包括反白、空心（线框）、线条化，如图4-8～图4-12所示。

（a）标准标志

（b）反白标志

（c）空心标志

（d）线条化标志

图4-8　常见的变体形式

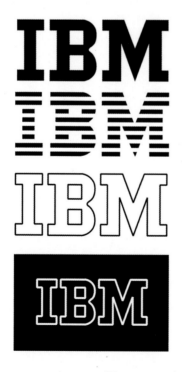
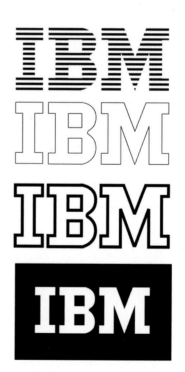

图4-9　IBM标准标志及标志变体规范

图 4-10　IBM 变体标志应用（1）

图 4-11　IBM 变体标志应用（2）

图 4-12　IBM 变体标志应用（3）

2．变形手法

变形手法主要包括简化、线条化、基本要素重组、以特点延伸、变化外形、立体化，以及综合手法。

1）简化

图 4-13 和图 4-14 是两款不同的简化标志。一般简化标志有两个方面的原因：一是原来的标志形态太复杂，颜色太多，简化造型和色彩主要是为了节省制作、印刷等成本，图 4-13 标志变体就是这种类型；二是为了突出标志中的主要形态，使标志更简洁，更有视觉冲击力，更便于受众记忆，图 4-14 标志变体就是这种类型。

（a）标准标志　　　　　　　　（b）简化标志

图 4-13　标志简化（1）

图 4-14　标志简化（2）

2）线条化

图 4-15 是一款运动品牌的标志及其线条化的变体标志，线条具有很强的表现力，这款标志的线条还运用了粗细不等的渐变效果及斜置处理，从而使原标志具有了强烈的动态效果，呼应了运动品牌的特性。

（a）标准标志

（b）变形标志

图 4-15　标志线条化

3）基本要素重组

Crusoe 是韩国一家公司品牌，主标志外形是长条状的，它的延伸标志则是圆形的，因为品牌经常会印制在表面有弧度的餐具上面，长条形状印制在弧度表面，在视觉上会变形，而圆形则不会。如图 4-16 ～图 4-19 所示为标志设计运用基本要素重组法。

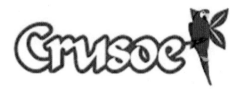

图 4-16　Crusoe 公司标准标志

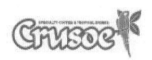

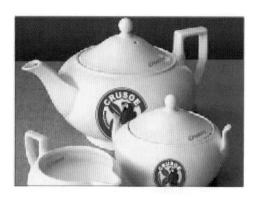

图 4-17　Crusoe 公司标志变体设计及应用

图 4-18　PEMOHT 标志设计及变体设计　　　　　图 4-19　CELTORONY 标志设计及变体设计

图 4-20 为麦当劳标准标志，表现在线、面结合设计，色彩和层次比较丰富，一般应用在食品外包装、广告挂旗、托盘垫纸等纸面设计中。

图 4-21 和图 4-22 为麦当劳另一种延伸标志设计，表现在采用左右对称设计，并且线面结合，稳定中又不失活泼，一般应用在户外灯箱、指示牌的设计中。

图 4-20　麦当劳标准标志　　　　图 4-21　麦当劳延伸标志（1）　　　图 4-22　麦当劳延伸标志（2）

4）以特点延伸

图 4-23 所示是一家日本公司的标志设计，标志主体由日文构成，在字体内部加入点化抛物线的设计，这一设计虽然不是标志的主体部分，但却是标志中的细节，也是标志中最独特的部分。所以在标志变体设计中，将点化抛物线作为一个变量，以适应不同比例空间，或打破标志呆板造型，增加活跃气氛。

图 4-23　以特点延伸

5）变化外形

图 4-24 ～图 4-30 所示的标志是俄罗斯 Rechtswissenschaft 高端律师事务所品牌形象设计。标志灵感来源于俄罗斯方块，这一选材大大提升了品牌的设计性、趣味性和延伸性，虽然 VI 设计中色彩单纯，并且没有任何其他的辅助图形，但因为标志的特殊性让整个设计简约而不简单。

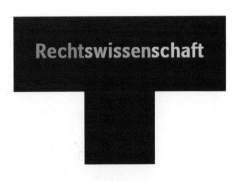

图 4-24　Rechtswissenschaft 高端律师事务所标准标志

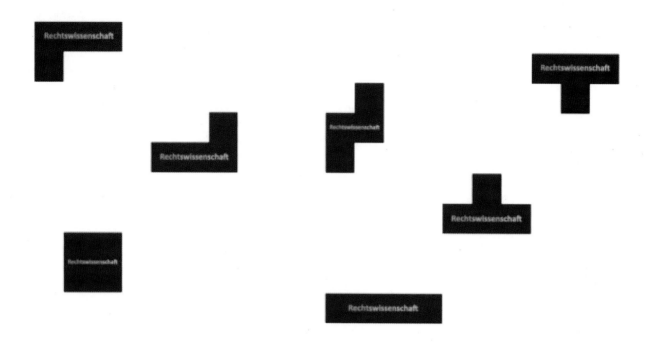

图 4-25　Rechtswissenschaft 高端律师事务所标志变体

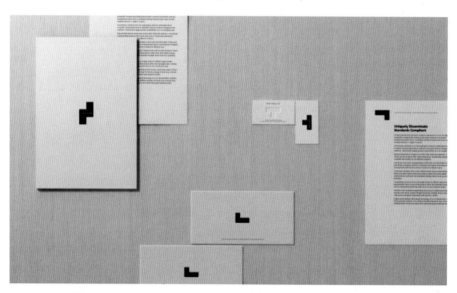

图 4-26　Rechtswissenschaft 高端律师事务所标志应用（1）

图 4-27　Rechtswissenschaft 高端律师事务所标志应用（2）

图 4-28　Rechtswissenschaft 高端律师事务所标志应用（3）

图 4-29　Rechtswissenschaft 高端律师事务所标志应用（4）

图 4-30　Rechtswissenschaft 高端律师事务所标志应用（5）

　　图 4-31～图 4-35 所示是英国全新文化项目"Art UK"的形象标识设计。标志以线型的串联文字构成，线条的优势是具有很强的表现力和张力，所以变体的标志设计像舞蹈一样，在不同的画面上舞动，变化多端，极富动感和活力。

图 4-31　英国全新文化项目 Art UK 标志变体（1）

图 4-32　英国全新文化项目 Art UK 标志变体（2）

图 4-33　英国全新文化项目 Art UK 标志变体应用（1）

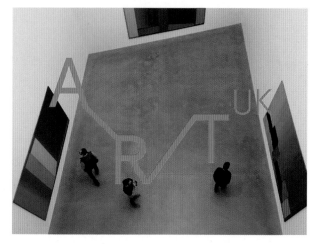

图 4-34　英国全新文化项目 Art UK 标志变体应用（2）　　　　图 4-35　英国全新文化项目 Art UK 标志变体应用（3）

6）立体化

图 4-36 和图 4-37 所示是中国香港著名设计师靳埭强先生为荣华饼家设计的标志，标志运用了"天圆地方"等设计理念，无论是理念还是造型，都具有强烈的民族特性。立体化处理后的标志，添加雕刻、肌理、闪耀等手法，除使得标志更富于细节外，更是提升了品牌的品质感和尊贵感。

图 4-36　荣华饼家平面标志

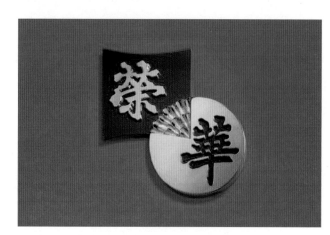

图 4-37　荣华饼家立体标志

7）综合手法

图 4-38 所示是日本松屋百货标准标志及运用综合手法的变体标志设计。综合手法包括了线条点化、添加形象、立体化等多种手法，增加了标志的丰富性、表现力和艺术性，可以根据需要用于不同的展现媒介。标准标志适合在严肃或主体的场合出现，例如建筑外立面；变体标志具有更强的装饰性和艺术性，适合用于招牌、招贴、包装等媒介展示。

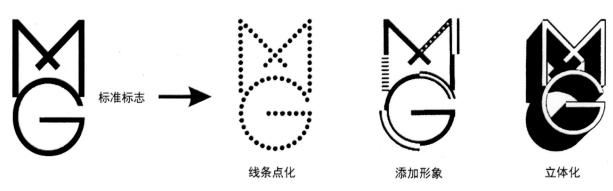

图 4-38　松屋百货标志多种变形手法

图 4-39～图 4-42 所示为松屋百货标志变体设计及应用。

图 4-39　松屋百货标志变体设计应用——商场外立面

图 4-40　松屋百货标志变体设计应用——店面

图 4-41　松屋百货标志变体设计应用——包装

图 4-42　松屋百货标志变体设计应用——海报

图 4-43～图 4-48 所示是 Orginal Unverpackt 品牌形象设计中的标志变体设计及应用。

图 4-43　Orginal Unverpackt 品牌形象设计——标准标志

图 4-44　Orginal Unverpackt 品牌形象设计——标志变体

图 4-45　Orginal Unverpackt 品牌形象设计——
标志变体应用（1）

图 4-46　Orginal Unverpackt 品牌形象设计——
标志变体应用（2）

图 4-47　Orginal Unverpackt 品牌形象设计——
工作服上的应用

图 4-48　Orginal Unverpackt 品牌形象设计——
手袋上的应用

4.3　标志与VI设计案例

　　标志是 VI 设计核心中的核心，标志设计得好，设计得巧，对于整个 VI 系统的建立可以起到"事半功倍"的作用。

【案例一】墨尔本城市形象设计

如图 4-49～图 4-52 所示是澳大利亚第二大城市墨尔本（Melbourne）的市徽以及城市形象设计，标志以大写字母 M（Melbourne 的缩写）为基础要素，以不同形态的，富有张力、活力的三角形构成为表现手法，以传达多元、创新、宜居和重视生态的城市形象。市徽成为象征了墨尔本市的活力、新潮和现代化的符号。

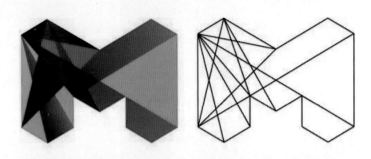

图 4-49　墨尔本城市标准标志

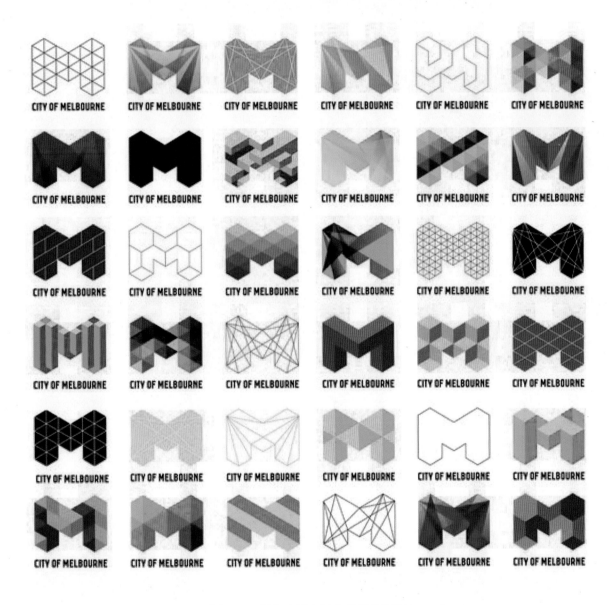

图 4-50　墨尔本城市标志系列变体设计

图 4-51 墨尔本城市以标志特性延伸的各种辅助图形

图 4-52 墨尔本城市形象宣传广告

【案例二】Roccafiore 的花园葡萄酒

图 4-53～图 4-59 所示是意大利 Roccafiore 的花园葡萄酒。花朵代表了不同的含义，一个是"居住"，一个是"地下室"，一个是"葡萄酒"，意味着 Roccafiore 随时随地接受您的要求，为您安排一切。

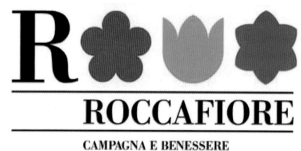

图 4-53 葡萄酒标准标志

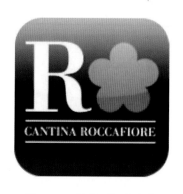

图 4-54 葡萄酒标志变体

图 4-55　葡萄酒标志应用

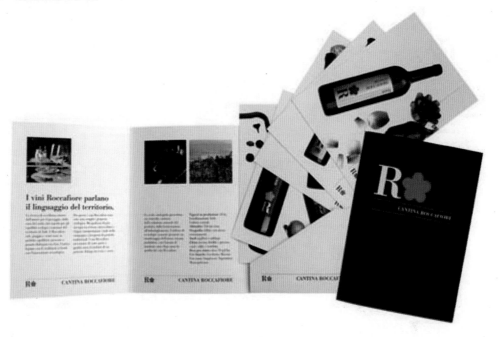

图 4-56　葡萄酒标志变体应用（1）

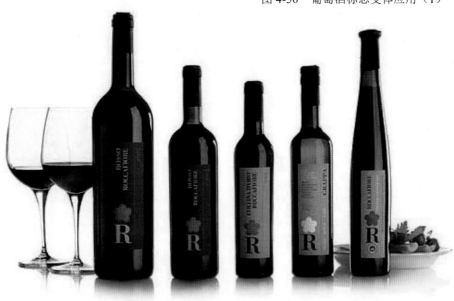

图 4-57　葡萄酒标志变体应用（2）

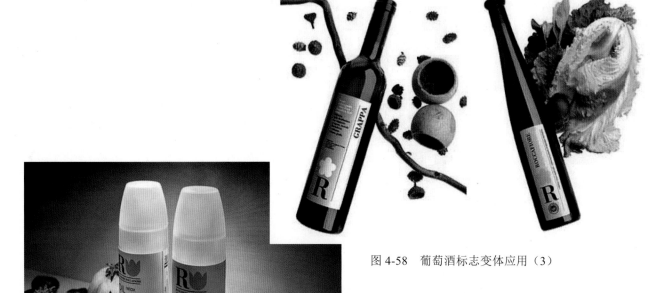

图 4-58 葡萄酒标志变体应用（3）

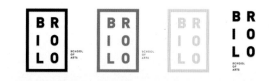

标志就像拼插的积木一样灵活，每一个标志中的符号都具有独立的含义，并且可以单独使用，极大地丰富了标志的内涵和灵活性。

图 4-59 葡萄酒标志变体应用（4）

【案例三】Briolo 艺术学校

如图 4-60 ～图 4-64 所示是 Briolo 艺术学校的品牌视觉设计。Briolo 艺术学校的标志设计非常简洁，由字母和一个矩形框构成，在设计规律中，越简单的形态越具有亲和力，越具有包容性。这个标志就像一个取景框一样，可以无限展现想要表达的内容。

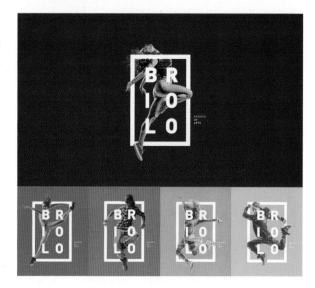

图 4-60 Briolo 艺术学校标准标志、标准色及 VI 设计应用

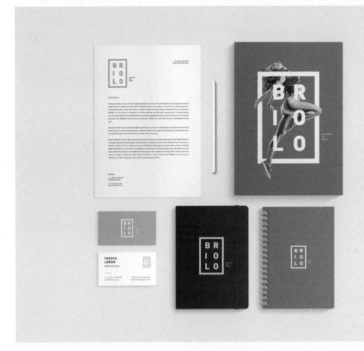

图 4-61　标志在 VI 设计中的应用

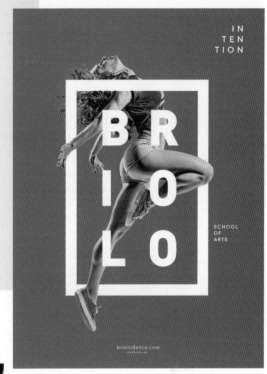

图 4-62　标志与图形的结合设计

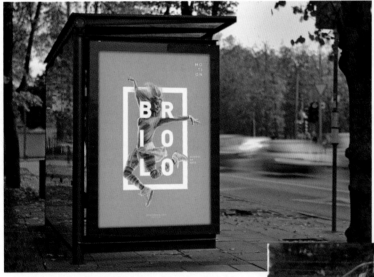

图 4-63　Briolo 艺术学校灯箱广告（1）

图 4-64　Briolo 艺术学校灯箱广告（2）

【案例四】HOOH 宠物食品

如图 4-65 ～ 图 4-67 所示是 HOOH 宠物食品形象设计。标志将两个相连的"O"字母与宠物眼睛进行结合，既巧妙又活泼，令人忍俊不禁，过目难忘。

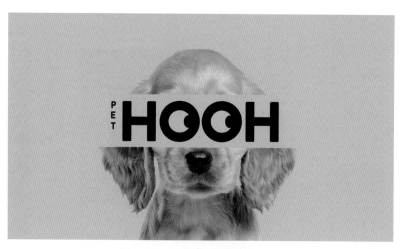

图 4-65　HOOH 宠物食品标志

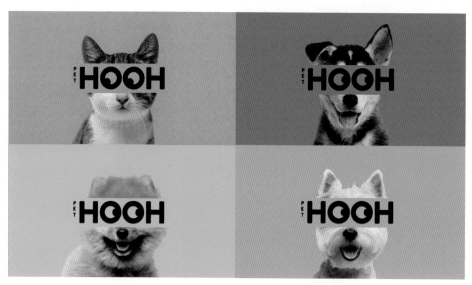

图 4-66　HOOH 宠物食品标志与不同动物的结合设计

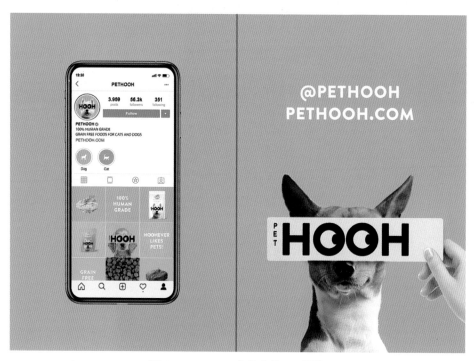

图 4-67　HOOH 宠物食品 VI 设计

【案例五】Clinica Dr. Carlos Ramos 牙科诊所

图 4-68～图 4-70 所示是 Clinica Dr. Carlos Ramos 牙科诊所形象视觉设计。大多数人都不喜欢看病甚至害怕看病，尤其是牙科，一想到吱吱作响的电钻和冷冰冰的躺椅就让人心生畏惧。Clinica Dr. Carlos Ramos 牙科诊所的设计师关注到人的这一心理变化，为了打消患者的顾虑，将标志设计得非常轻松、愉悦——窥视镜与嘴结合，形成一幅微笑着，并且是俏皮地做着鬼脸的表情。当患者看到这样一个符号时，畏惧心理瞬间得以缓和。

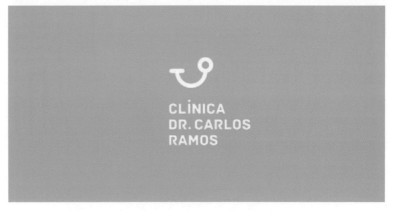

图 4-68　Clinica Dr. Carlos Ramos 牙科诊所标志设计

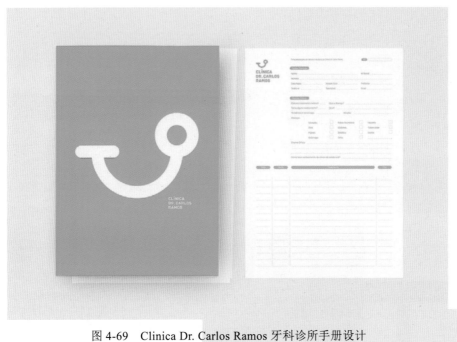

图 4-69　Clinica Dr. Carlos Ramos 牙科诊所手册设计

图 4-70　Clinica Dr. Carlos Ramos 牙科诊所宣传形象设计

【案例六】清悟源茶馆

图 4-71～图 4-75 所示是清悟源茶馆的品牌形象设计围绕着"禅学""禅意"的理念，将传统文化与现代设计手法相结合，标志字体设计上既运用了较为现代的表现形式，又保留了中文字形的书卷感。整体设计很好地融入现代语境，避免了纯传统文化的压迫感和距离感，是继承与发扬的经典案例。

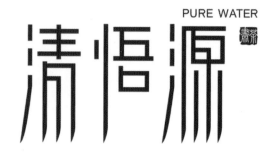

图 4-71　清悟源茶馆标志设计

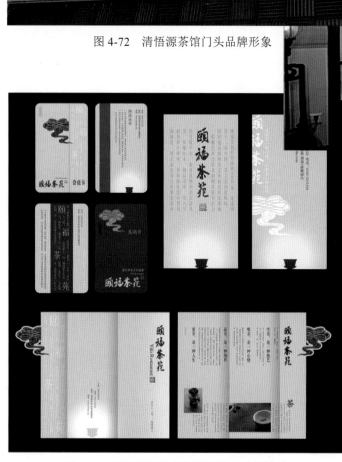

图 4-72　清悟源茶馆门头品牌形象

图 4-73　清悟源茶馆店面品牌形象

图 4-74　清悟源茶馆品牌形象部分应用设计

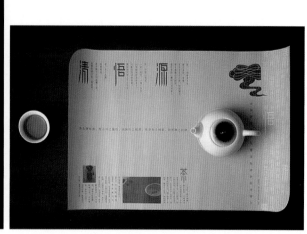

图 4-75　清悟源茶馆品牌形象——餐垫设计

1. CI 的全称是什么？CI 的三个组成部分是什么？
2. 阐述标志在 VI 设计中的地位。
3. 标志在视觉识别系统中的特性有哪些？
4. 标志在 VI 设计应用中为什么会有变体设计？变体设计有哪些常用的变形手法？
5. 列举两个 VI 设计案例，并阐述其标志设计在 VI 设计中如何起到"事半功倍"作用的。

读书笔记

第 5 章　标志设计实训

　　本章包括标志造型设计训练、标志创意设计及标志与 VI 设计训练三部分。第一部分好比是运动前的热身，通过对标志设计中常用到的一些如对比、和谐、平衡、重复、渐变、突变等设计形式，进行不同造型的设计组织，提升学生标志造型能力以及对形态空间关系与形式美的深刻理解；第二部分通过展示学生命题标志设计、自由命题标志设计完成的优秀作品，启发读者的创意思维，为后续课程做好铺垫；第三部分通过一些从学生创意思维角度出发的具体的案例设计实训，为读者提供更容易理解和产生共鸣的创意及设计方法。

要求：确定两个基础图形元素，进行不同形式的组合，如图 5-1～图 5-59 所示。组合形式包括对比、和谐、对称、均衡、重复、渐变、突变、重叠等。

【案例一】

图 5-1　基本图形元素——三角和圆环

图 5-2　形状对比　　　　图 5-3　形状、大小对比（1）　　　　图 5-4　形状、大小对比（2）

图 5-5 形状、虚实对比

图 5-6 和谐

图 5-7 对称（1）

图 5-8 对称（2）

图 5-9 重复（1）

图 5-10 重复（2）

图 5-11 形状渐变

图 5-12 形状、方向渐变

107　　　　　　第 5 章 标志设计实训 ◆◆

图 5-13　形状突变

图 5-14　重叠

图 5-15　透叠

图 5-16　减缺

【案例二】

图 5-17　基本图形元素——箭头和圆

图 5-18　形状对比

图 5-19　虚实对比

图 5-20　大小、颜色对比

图 5-21　颜色对比

图 5-22　和谐

图 5-23　对称

图 5-24　均衡

图 5-25　突变

图 5-26　大小、方向渐变

图 5-27　疏密渐变

图 5-28　重复（1）

图 5-29　重复（2）

图 5-30 减缺

图 5-31 透叠

【案例三】

图 5-32 基本图形元素——字母 B 和箭头

图 5-33 虚实对比

图 5-34 大小对比

图 5-35 情感对比

图 5-36 颜色对比

图 5-37 和谐

图 5-38 对称

◆ 标志创意与设计

图 5-39　重复（1）　　　　　　　图 5-40　重复（2）　　　　　　图 5-41　形状、方向渐变

图 5-42　颜色、方向渐变　　　　　　　　　　　图 5-43　突变

图 5-44　均衡　　　　　　　　　图 5-45　交叠　　　　　　　　　图 5-46　重叠

【案例四】

图 5-47　基本图形元素——有机形和字母 h

图 5-48 形状、虚实对比

图 5-49 大小对比

图 5-50 方向对比

图 5-51 形状、颜色对比

图 5-52 透叠

图 5-53 减缺

图 5-54 对称

图 5-55 突变

图 5-56 和谐

图 5-57 大小、方向渐变

图 5-58 重复（1）

◆ 标志创意与设计

图 5-59　重复（2）

5.2　标志创意设计训练

1. 命题标志设计——艾米莉花店（见图 5-60～图 5-68）

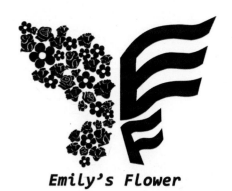

图 5-60　艾米莉花店标志（1）

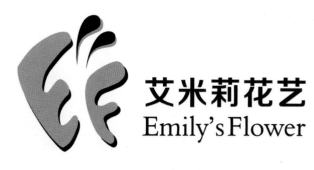

图 5-61　艾米莉花店标志（2）

Emily's Flower

图 5-62　艾米莉花店标志（3）

图 5-63　艾米莉花店标志（4）

图 5-64　艾米莉花店标志（5）

图 5-65　艾米莉花店标志（6）

图 5-66　艾米莉花店标志（7）

EMILY'S FLOWER

图 5-67　艾米莉花店标志（8）

Emily's Flower

图 5-68　艾米莉花店标志（9）

2. 命题标志设计——超级市场（见图 5-69 ～图 5-83）

图 5-69　家世界标志（1）

图 5-70　家世界标志（2）

图 5-71　家世界标志（3）

图 5-72　家世界标志（4）

图 5-73　家世界标志（5）

图 5-74　家世界标志（6）

图 5-75　家世界标志（7）

图 5-76　家世界标志（8）

图 5-77　家世界标志（9）

图 5-78　珂玛标志　　　　　　　　　图 5-79　百分百标志

图 5-80　信乐味标志　　　　　　　　图 5-81　MUST 标志

图 5-82　万佳乐标志　　　　　　　　图 5-83　乐淘百货标志

3．自由选题标志设计（见图 5-84～图 5-152）

图 5-84　i 设计工作室标志　　　　　　图 5-85　艺术设计学院标志

图 5-86　MY CREW 设计工作室标志　图 5-87　空间设计工作室标志　图 5-88　珊珊猫食标志

图 5-89　圆摄影工作室标志　　图 5-90　蜗居房屋中介标志　　图 5-91　广大科技公司标志

图 5-92　赛领船业标志　　　　图 5-93　哇喔矿泉水标志　　　图 5-94　顺攸水果标志

图 5-95　情人鸟服饰标志　　　图 5-96　安逸猿服饰标志　　　图 5-97　向日葵童装标志

图 5-98　坏小孩服饰标志

图 5-99　PE 运动品牌标志

图 5-100　37 度照相馆标志

图 5-101　宜缘灯饰标志

图 5-102　自行车俱乐部标志

图 5-103　赛车俱乐部标志

图 5-104　速航快递标志

图 5-105　德恩设计工作室标志

图 5-106　NONO 游戏标志

图 5-107　bt 游戏公司标志

图 5-108　慢时光咖啡标志

图 5-109　豆豆咖啡店标志

◆　标志创意与设计

HALLOWEN COFFEE

图 5-110　万圣节咖啡标志

Ling

图 5-111　Ling 面包房标志

图 5-112　甜蜜糕点标志

Carinal Qingdao

图 5-113　Carinal 游乐场标志

Bamboo-Copter

竹蜻蜓宠物店

图 5-114　竹蜻蜓宠物店标志

warm

Warm pet

图 5-115　温暖宠物店标志

Lavid Pet Shop

图 5-116　红松鼠宠物店标志

Catshoes

图 5-117　猫的鞋店标志

小蟹 SEA FOOD

图 5-118　小蟹海鲜标志

LAND OF FIS AND RICE

图 5-119　如鱼得水海鲜餐厅标志

Fish

图 5-120　鱼时尚品牌标志

DRINK

图 5-121　小鱼饮品店标志

图 5-122　钓趣渔具店标志

图 5-123　宜景旅行标志

图 5-124　微笑打印社标志

图 5-125　摄影工作室标志

图 5-126　服装品牌标志

图 5-127　MIRANDA 饰品标志

图 5-128　MINI-LENS 美瞳标志

图 5-129　百卓安杰集团标志

图 5-130　腾哲通信标志

图 5-131　超群科技标志

图 5-132　智勋游戏标志

图 5-133　RamDom 设计工作室标志

图 5-134　CZ 个人形象标志

图 5-135　BM 眼镜标志

图 5-136　SDTV 标志

图 5-137　TT 建筑标志

图 5-138　昌逸服饰标志

图 5-139　咯咯笑美食标志

图 5-140　pp 创意公司标志

图 5-141　GO 自行车标志

图 5-142　NS 咖啡店标志

图 5-143　蓝眼伏特加标志

图 5-144　网球赛标志

图 5-145　运动服饰标志

图 5-146　海洋餐厅标志　　　　　图 5-147　宠物店标志　　　　　图 5-148　Xirano 儿童服装标志

图 5-149　阳光幼儿园标志　　图 5-150　金贝儿儿童服装标志　　图 5-151　三尚装饰标志　　图 5-152　吾念创意设计
工作室标志

5.3　标志与VI
设计训练

【案例一】糖猫面包房品牌设计（见图 5-153 ～
图 5-159）

面包　　　　　　　猫的眼睛

图 5-153　糖猫面包房标志设计　　　　　　图 5-154　糖猫面包房标志设计创意来源

糖猫 | Sugar cat

Sugar cat | 糖猫

糖猫 | Sugar cat

组合1

Sugar cat | 糖猫

标准字体

组合2

标准字体
STANDARD FONT

图 5-155　糖猫面包房标准字设计

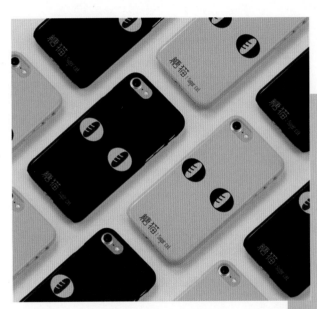

图 5-156　糖猫面包房 VI 应用设计——手机壳

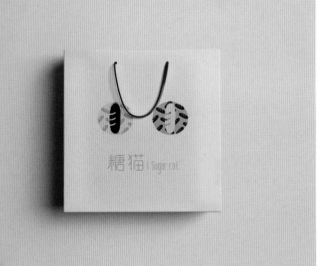

图 5-157　糖猫面包房 VI 应用设计——手提袋

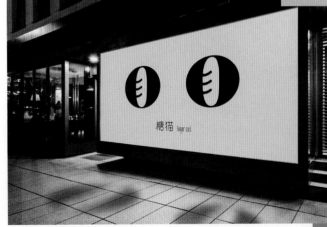

图 5-158　糖猫面包房 VI 应用设计——灯箱

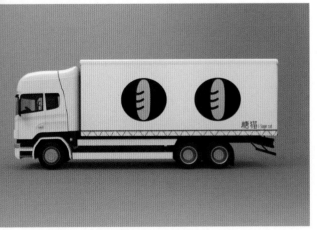

图 5-159　糖猫面包房 VI 应用设计——车体

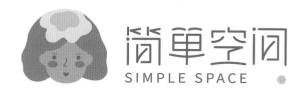

图 5-160　简单空间标志设计

图 5-161　简单空间 VI 设计——标志设计延伸及辅助图形

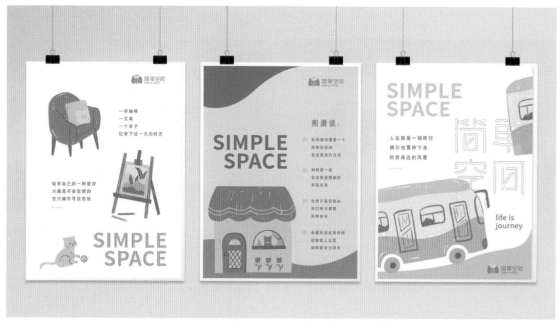

图 5-162　简单空间 VI 应用设计——海报

◆　标志创意与设计

图 5-163　简单空间 VI 应用设计——服饰

图 5-164　简单空间 VI 应用设计——灯箱

图 5-165　疯狂烤翅标志设计

【案例三】疯狂烤翅品牌设计（见图 5-165～图 5-170）

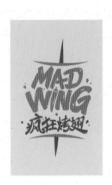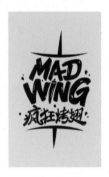

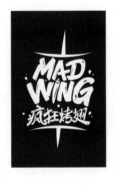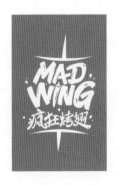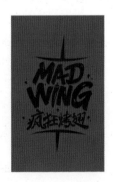

图 5-166　疯狂烤翅标志设计色彩应用规范

图 5-167 疯狂烤翅 VI 应用设计——服饰

图 5-168 疯狂烤翅 VI 应用设计——会员卡

图 5-169 疯狂烤翅 VI 应用设计——折页

图 5-170 疯狂烤翅 VI 应用设计——快餐盒

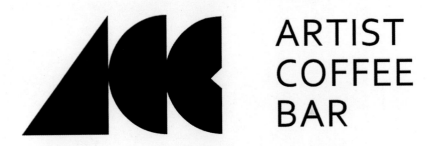

图 5-171　ARTIST COFFEE BAR 标志设计

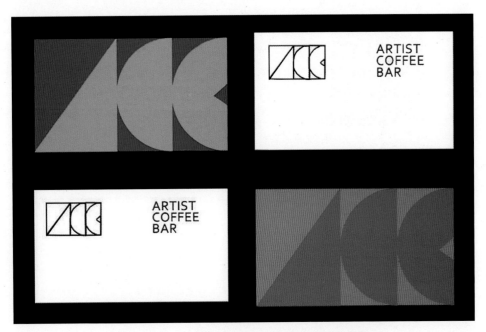

图 5-172　ARTIST COFFEE BAR 标志组合规范

图 5-173　ARTIST COFFEE BAR 标志形态延伸图形设计

127　　　　　　　　　　　　　　第 5 章　标志设计实训　◆

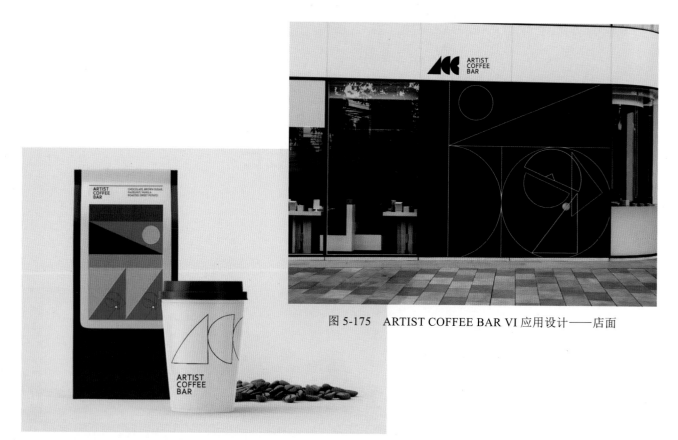

图 5-175　ARTIST COFFEE BAR VI 应用设计——店面

图 5-174　ARTIST COFFEE BAR VI 应用设计——包装

思考与练习

尝试设计 3 套自己所在班级的 logo。

参考文献

[1] 郭恩文. 标志设计与应用 [M]. 北京：中国水利水电出版社，2012.

[2] 韦云，金兵. 企业VI设计 [M]. 北京：北京大学出版社，2012.

[3] 席涛. 信息视觉设计 [M]. 上海：上海交通大学出版社，2011.

[4] 李巍，吕曦. 标志设计 [M]. 重庆：西南师范大学出版社，2009.

[5] 葛鸿雁. 视觉传达设计原理 [M]. 上海：上海交通大学出版社，2010.

[6] 杜德斯达. 21世纪的大学 [M]. 刘彤，屈书杰，刘向荣，译. 北京：北京大学出版社，2009.

[7] 孙安民. 文化产业的理论与实践 [M]. 北京：北京出版社，2005.

[8] 孙克. 论标志设计中图形与文字的关系 [J]. 科教文汇，2008，36（13）.

[9] 许金友，朱云岳. 标志与文字设计 [M]. 青岛：中国海洋大学出版社，2015.

[10] 殷辛. 品牌形象设计 [M]. 武汉：华中科技大学出版社，2011.

[11] 肖勇. VI设计模板 [M]. 北京：高等教育出版社，2008.

[12] 赫利. 什么是品牌设计 [M]. 北京：中国青年出版社，2000.

[13] 熊薇薇. 奥运标志设计：创意与表达的艺术辩证法 [J]. 体育文化导刊，2012.